L'ART
DE
FAIRE LES INDIENNES.

L'ART
DE
FAIRE LES INDIENNES,

Et de compofer les plus belles Couleurs, bon teint, à cet ufage; de peindre les Étoffes de foie, & en Miniature; de laver les Deffeins, Plans, Cartes Géographiques, &c.; de teindre le Bois, la Paille, le Crin, les Fleurs artificielles, &c.; avec plufieurs fecrets pour faire toute forte de Couleurs qui n'altèrent point les Étoffes, & qui font à l'épreuve du grand air & du foleil.

Par M. DELORMOIS, *Deffinateur du Roi, & Colorifte.*

A PARIS,
CHEZ LES LIBRAIRES ASSOCIÉS.

M. DCC. LXXXVI.

AVERTISSEMENT.

Sans vouloir ici faire l'éloge de l'Indienne, quoique cette branche de commerce soit très-considérable en France, depuis la tolérance & la permission de les fabriquer, mon dessein est seulement de faire connoître aux Fabricans, aux Ouvriers & aux Amateurs, toutes les difficultés qui se rencontrent en fabriquant l'Indienne, dont plusieurs arrêtent souvent un Coloriste, ou un Entrepreneur qui veut travailler en tâtonnant, & qui fait autant de mauvaises pièces que de bonnes, ce qui lui cause une perte irréparable.

Pour preuve de ce que j'avance, je suis en état de citer plus de soixante

Manufactures d'Indiennes qui se sont successivement établies en France, & qui se sont ruinées. Je ne chercherai point ici à approfondir par quel vice ces Manufactures ont manqué; mais je dirai seulement, que le peu d'expérience que les Entrepreneurs avoient dans la connoissance des Drogues, dans l'établissement des Outils & des Machines, & dans la manipulation en général, en a été la principale cause, ce qui n'a pas peu contribué à décréditer ce genre d'Etoffes, surtout celles qui se fabriquent en France. Le Public a bien payé l'apprentissage de toutes ces nouvelles fabriques, en achetant des Indiennes, qu'elles exposoient en vente; les unes, dont les couleurs, mal faites, s'en alloient au second ou au troisième lavage; les autres, dont les toiles étoient pour-

ries sur le pré, faute de savoir les blanchir.

Quoique l'on fabrique à présent un peu plus sûrement, & avec plus de connoissance, les raisonnemens que je donne ici sur cette sorte d'ouvrage, ne laisseront pas d'être bien accueillis, même par les plus savans *Indienneurs*, puisque, dans toutes les fabriques où j'ai passé, surtout dans celles de Suisse, qui sont en grand nombre, & très-considérables, les fabricans se sont fait un devoir de suivre les principes que je leur ai donnés, soit pour la distribution des couleurs, soit pour l'arrangement des desseins; & l'on s'est aperçu sensiblement que ces mêmes Manufactures de Suisse ont mis au jour, depuis quelques années que j'y ai passé, des ouvrages dont les Anglois même ont été surpris, &

que les Suisses avoient auparavant jugé impossibles.

J'ai fait fabriquer à Neufchâtel, dans les manufactures de messieurs Pourtalaise & Dupaquet, Deluse & Cartier, de Demontmolins, de Jean Renaux, Brand & compagnie, de Deluse & Bosset, des Desseins qui portoient jusqu'à cent quatre-vingt planches, ce qu'on n'avoit pas encore vu jusqu'alors; c'est aussi ce qui a surpris bien des négocians dans ce genre de commerce.

On peut voir ces desseins, dont il est ici question, chez tous les débitans d'Indienne du royaume, & particulièrement, chez ceux de Paris, dont plusieurs demeurent dans l'enclos de l'Abbaye de St.-Germain-des-Prés.

Loin de croire que tous les fabri-

cans d'Indiennes m'en voudront d'avoir rendu leurs secrets publics, j'espère qu'ils m'en sauront bon gré, & je suis persuadé que plusieurs d'entr'eux feront usage des avis que je leur donne, soit dans un genre, soit dans un autre.

Quant à l'utilité des couleurs en liqueur, dont j'enseigne les procédés dans la seconde partie de cet ouvrage, il est aisé de s'en convaincre par la quantité de personnes auxquelles elles sont propres, à commencer par tous les Peintres, Architectes, Sculpteurs, Dessinateurs, qui trouveront dans ce livre de très-belles couleurs, & faciles à faire, pour peindre à gouasse & en miniature, pour laver leurs Esquisses & les Plans, & colorer les Desseins.

Tous les Indienneurs, en général,

ont besoin de ces couleurs, pour peindre leurs Desseins avant que de les exécuter.

Toutes les faiseuses de Fleurs artificielles trouveront dans ce livre de quoi teindre leurs Cocons, leurs Mousselines, leurs Papiers, Plumes, Parchemins, & généralement tout ce qui leur sert à faire des fleurs artificielles.

Les peintresses en Éventails, & les Enlumineuses d'estampes y trouveront des couleurs admirables pour leur profession.

Les Teinturiers & Dégraisseurs y trouveront toute sorte de couleurs pour teindre à froid toute sorte d'étoffes, & particulièrement celles de soie.

Les Manchonniers & les Fourreurs s'en serviront pour teindre les plumes & les poils.

Ces couleurs sont encore excellentes pour teindre la paille, les bois, les peaux blanches & le crin.

Elles sont très-propres aussi pour redonner la couleur aux Tapisseries passées, soit de haute lisse ou autres de soie, laine, ou coton, & les rendre comme neuves, en passant de la même couleur avec un pinceau sur les endroits qui seront effacés. On aura l'agrément de voir que ces couleurs seront plus belles & se passeront moins que les premières, avec lesquelles les tapisseries sont faites.

Toutes les personnes, de quelque condition qu'elles soient, qui font leur amusement de la Peinture & du Dessein, trouveront dans ce livre des Couleurs portatives, aisées à faire, & point dégoûtantes, pour dessiner & peindre tout ce qu'elles voudront, &

xij AVERTISSEMENT.

sur toute sorte de matières, comme Toiles de toute espèce, Étoffes de toute qualité, Ivoire, Parchemin, Papier, Bois poli, Marbre, Plâtre, & même sur les Glaces : ces couleurs étant d'un mordant surprenant.

L'ART

L'ART
DE
FAIRE LES INDIENNES.

PREMIÈRE PARTIE.

ARTICLE PREMIER.
De la Composition des Deſſeins en tout genre.

Comme dans preſque toutes les manufactures d'Indiennes, tant en France que chez l'étranger, on trouve rarement de bons deſſinateurs, je m'étendrai un peu ſur ce ſujet, pour encourager & donner du goût aux jeunes gens qui ſe deſtineroient à faire des deſſeins pour

A

les manufactures d'indiennes. Depuis que l'indienne est tolérée en France, il s'y est élevé plusieurs fabriques de cette étoffe; mais comme sur près de cent manufactures, il y en a quatre-vingt qui n'ont pas pu subsister, on est convaincu que c'est en partie le nombre des pièces manquées & les mauvais deſſeins, qui en ont été la principale cauſe. La plupart des entrepreneurs n'ayant aucune connoiſſance dans la fabrication d'indienne, étoient obligés de s'en rapporter à ce que leur diſoit un ſoi-diſant coloriſte, qui n'avoit été, dans ſon pays, qu'un pileur de drogues & un chauffeur de chaudière. Quant aux deſſeins, on n'en a jamais vu ſortir des manufactures de France que très-peu de raiſonnés, ſi ce n'eſt de celle d'Orange, qui avoit un deſſinateur de Lyon : outre cela, les aſſociés achetoient & faiſoient faire des deſſeins par des artiſtes à Paris & ailleurs, & ils copioient les échantillons des Anglois d'aſſez près. C'eſt, ſans contredit, cette fabrique qui a fait le mieux en France; car, dans preſque toutes les autres, on n'a jamais connu d'autres deſſinateurs que des graveurs, qui, à force de calquer des deſſeins ſur le

bois pour graver, se sont insensiblement cru dessinateurs, & se sont donnés pour tels. Je laisse à penser si ces gens-là, qui ne dessinoient que machinalement, étoient en état de raisonner un dessein d'étoffe; car l'intention des indiennes doit être d'habiller les femmes & de meubler les appartemens, par conséquent on doit suivre les mêmes règles que pour les desseins d'étoffes de soie, en assujettissant ces règles à la manipulation de l'indienne autant qu'il est possible, comme nous allons le démontrer.

Un dessinateur doit embrasser tous les genres de desseins d'étoffes, & doit connoître la fabrication, pour disposer ses desseins & les colorer en conséquence du genre d'indienne que l'on veut faire; j'en distinguerai principalement de douze différens genres, savoir :

L'indienne calanca.
Le demi-calanca.
L'indienne ordinaire.
La patenace.
La petite-façon.
La miniature.
La péruvienne pour habits d'homme.
Le double bleu.
Le double violet.

Le camayeu de toutes couleurs.
L'indienne pour deuil.
L'indienne porcelaine.
Les mouchoirs à double face, &c.

Pour chacun de ces genres d'indienne, il faut composer ses desseins différemment. Pour calanca fin, comme c'est une étoffe qui peut supporter un certain prix, on peut multiplier les couleurs jusqu'à trois en tous genres ; & avec trois couleurs & le blanc, on peut rendre une fleur comme la nature, en ayant recours aux couleurs mixtes, comme rouge sous violet, pour faire cramoisi; violet sous bleu, pour faire double bleu; jaune sur violet, pour faire couleur de bois, terrasse, & feuille morte ; jaune sur bleu, pour faire vert ; jaune sur rouge, pour faire souci, &c.

Il faut qu'un dessinateur fasse valoir dans ses desseins calanca tous ces mélanges de couleurs, pour multiplier ses couleurs & enrichir ses desseins. Il faut aussi qu'il fasse valoir dans ses fleurs le blanc & le noir, excepté dans les fleurs rouges, où l'on ne met pas de noir ; mais il faut ménager les parties blanches & noires à propos.

Comme toutes licences sont permises

dans les desseins d'indienne, on y peut mettre de tout pour calanca, comme fleurs naturelles, fleurs & fruits des Indes & de fantaisie, rubans, dentelles, galons de toute espèce : on y met quelquefois des paysages, & même des animaux, surtout des papillons, des insectes & des oiseaux ; mais on a toujours éprouvé que les desseins qui approchoient le plus de la nature, étoient les plus recherchés. Lorsque les fleurs naturelles qu'on y met sont bien dessinées & bien peintes, que la toile & l'exécution répondent à la correction du dessein, cela fait une indienne qui se vend aussi-tôt qu'elle est faite. Un dessinateur doit donc s'attacher à faire des desseins naturels, & ne jamais mettre sur la même tige des fleurs de plusieurs espèces. Il doit éviter de même de mettre plusieurs couleurs dans la même fleur ; c'est-à-dire, que dans une rose, par exemple, il ne doit y avoir que du rouge ; dans une jacinthe, que du bleu ; dans une jonquille, que du jaune ; dans une violette, que du violet, &c. Il y a cependant de certaines fleurs qui sont susceptibles de plusieurs couleurs, comme les anémones, les tulipes panachées, les pen-

fées, &c.; mais il faut qu'un deſſinateur ſache bien diſtribuer ſes couleurs, afin que la confuſion n'embrouille pas l'imprimeur ni le coloriſte. Un deſſinateur ſavant & entendu dans l'art de faire l'indienne, doit s'attacher à la belle ſimplicité; il faut que ſes objets ſoient bien diſtingués; que, dans un deſſein, il n'y ait jamais qu'un objet dominant, & que tout le reſte ſoit léger & acceſſoire au ſujet principal du deſſein.

Pour les demi-calancas, on ne met, que deux rouges, un violet, un vert, un jaune, un bleu; mais en faiſant valoir les couleurs, comme lorſque l'on met le violet ſous le bleu, cela fait deux bleus; le violet ſous le rouge, cela fait couleur de vin. On peut auſſi faire pluſieurs verts, en laiſſant quelques feuilles & quelques parties de feuilles en jaune; en ne mettant point de vert deſſus, cela fait deux verts; &, par le moyen du noir, on en peut faire un troiſième, lorſqu'il eſt bien diſtribué. On peut auſſi faire de jolies couleurs de bois, qui peuvent ſervir pour des fleurs, en mettant le jaune ſur le violet, qui eſt déjà ombré de noir; cela fait trois couleurs à peu de frais.

Les indiennes ordinaires ou communes ne se font qu'avec une ou deux couleurs, comme tout noir ou tout rouge, & noir & rouge; c'est au dessinateur à enrichir ses desseins par la gravure. On peut encore faire de jolies choses dans ce genre-là, en faisant valoir les picotages & les hachures perpendiculaires, horizontales & diagonales.

Le chagriné n'est autre chose que de petits trous fort près les uns des autres, ce qui fait un fond sablé de petits points blancs. Comme avec les picots de différentes grosseurs on fait des fonds sablés de petits points noirs, on peut faire plusieurs sortes de petits desseins en mosaïque avec ces sortes de gravures ; & les Anglois l'ont souvent employée avec succès dans les fleurs, & dans les galons & dentelles.

Les patenaces ne sont autre chose que des indiennes ordinaires, dans lesquelles on ajoute du bleu & du jaune : on observera que les toiles doivent être d'une meilleure qualité.

Les petites façons se font encore avec quatre couleurs, qui sont, noir, rouge, bleu & jaune : souvent on n'y met point de jaune. On employe pour ce genre de

belles toiles, & on peut faire de très-jolies choses; mais il faut que le dessinateur s'assujettisse à ne faire ses fleurs les plus grosses que comme un pois, ou tout au plus comme une noisette, & beaucoup de petites choses en picotage.

Les péruviennes sont des desseins que l'on tire ordinairement des droguets & des lustrines de soie, ou autres étoffes, pour habits d'homme; c'est dans ces sortes d'indiennes qu'on peut faire valoir le noir avantageusement : les desseins les plus simples sont les meilleurs. Il ne faut pas qu'un dessein porte plus de quatre couleurs, & même à trois couleurs, on réussit toujours mieux ; car la confusion des couleurs, dans ce genre d'indiennes, fait qu'elles s'exécutent toujours mal.

Les doubles bleus se gravent tout en noir & les fleurs toutes ombrées, de façon qu'en mettant du violet pour les demi-teintes & une teinte générale de bleu, en réservant cependant des blancs dans les grands objets, cela fait un camayeu bleu. On en fait aussi à trois bleus, par le moyen d'un violet dessous & de deux bleus par-dessus.

Les doubles violets se dessinent de la

même manière : On ombre les fleurs de noir, & on rentre un violet par-dessus, ce qui donne deux violets : Pour les toiles fines, on y rentre deux violets, ce qui fait, avec le noir, trois violets. Dans ces desseins, on peut mettre de tout, selon la fantaisie; mais il faut toujours s'attacher à la correction du dessein.

Les camayeux rouges se font de la même façon ; toute la différence qu'il y a, c'est que l'on imprime la planche en rouge brun, que l'on nomme fin rouge.

On fait aussi des indiennes pour deuil : les unes se font à fond noir, & d'autres les fleurs noires & fond blanc, un peu garni. C'est dans ces sortes de sujets qu'un dessinateur peut faire valoir le picotage & le chagrinage. On peut aussi imiter la gravure en taille-douce, par le moyen de deux planches, dont les hachures se croisent à l'impression; ce qui fait que les desseins paroissent gravés en planches de cuivre.

Les indiennes qui imitent la porcelaine s'impriment avec de l'indigo, comme il est dit article 60, & ne vont point sur le pré.

Les mouchoirs à double face se font à

la cuve avec un réservage, comme il est enseigné article 59.

Ces desseins se composent sur du papier bleu, & se dessinent avec du blanc : par ce moyen, on voit aussi-tôt l'effet de son dessein.

En général les desseins d'indiennes doivent être lestes, & les sujets bien distingués; il faut qu'il y ait toujours dans chaque dessein un sujet qui domine, soit par les fleurs, soit par la couleur, & faire en sorte que les desseins se coupent, soit en long, soit en large; cela fait immanquablement un bon effet, parce que les desseins ne sont presque jamais bandé, & les sujets se cadrillent toujours mieux dans le tout ensemble. Au reste, un dessinateur doit s'appliquer à ménager les couleurs, pour mettre le coloriste à son aise & rendre l'étoffe moins coûteuse.

ARTICLE II.

De la construction des Planches à graver, & de la qualité du Bois.

On se sert de cinq sortes de bois pour graver; savoir, le buis, le houx, le poirier, le tilleul & le noyer. Le buis ne

s'employe que pour des deſſeins extrêmement mignons, & pour de petits bouquets ; je n'ai point vu de fabrique qui s'en ſerve communément. Le houx eſt un fort bon bois pour graver, & qui dure long-temps ; mais les plus larges planches que j'aye vues, ne portent que quatre à cinq pouces de large, de façon qu'il faut les joindre enſemble pour graver un deſſein à trois chemins, & je n'ai vu qu'une manufacture à Angers qui s'en ſerve, par rapport à la rareté de ce bois.

Le poirier eſt le bois dont on ſe ſert ordinairement dans toutes les manufactures, excepté les planches pour rentrer les couleurs, qu'on peut faire quelquefois de tilleul. On ſe ſert auſſi de noyer pour graver de gros deſſeins, & particulièrement des meubles & des mouchoirs en quatre coups de moule. En général tous les bois dont on ſe ſert pour graver doivent être ſecs, & ceux qui veulent bien fabriquer, les laiſſent encore ſécher quelques mois après avoir été rabotés & dreſſés. Il faut que les planches ſoient dreſſées par un bon menuiſier ou ébéniſte. J'ai toujours vu dans les bonnes manufactures d'Angleterre,

d'Hollande, & de Suisse, qu'on faisoit dresser les planches des deux côtés; mais le côté qui est destiné à être gravé, doit être beaucoup mieux dressé que l'autre. Ensuite si les planches sont de deux pouces d'épais, on les scie en trois dans l'épaisseur, de façon que l'on gagne les deux tiers de bois. Après que les planches ont été sciées & rabotées, cela vous donne des planches d'un demi-pouce ou environ, que l'on double, du côté qui ne doit pas être gravé, avec une planche de sapin d'un demi-pouce, en mettant le fil du sapin en travers du fil du poirier. On double cette planche encore une fois avec une planche de bois de chêne, aussi d'un demi-pouce, en mettant encore le fil du chêne en croix sur celui du sapin : bien entendu que la planche de poirier doit être coupée à la grandeur du dessein qui doit être gravé dessus. On fait tenir ces deux doublures avec de la colle forte : les ébénistes savent coller le bois de façon qu'il ne se décolle jamais. Quand la planche est gravée, on la cheville, & l'on y met des écrous de fer dans trois ou quatre endroits, où il n'y a point de gravure.

Quelques personnes pourront se récrier sur les frais qu'exige cette préparation des planches; mais je leur répondrai qu'ils sont libres de s'y conformer ou non : je ne fais ces observations que d'après les Anglois, qui sont sans contredit les meilleurs fabricans d'indiennes que l'on ait en Europe. Au reste, lorsque l'on a du bois de poirier à discrétion, on peut se passer de doubler les planches, surtout quand elles sont petites.

Article III.

De la Gravure en Bois, & des Outils propres à cet art.

Un bon graveur doit avoir une douzaine de petites gouges, dont la première & la plus petite fasse environ la circonférence d'une grosse épingle, & toujours en augmentant en grosseur par dégrés, de façon que la dernière des douze fasse la grosseur d'un pois. Il lui faut encore deux ou trois grosses gouges pour vider & pour écorner les planches gravées : on trouve facilement de celles-ci, parce que tous les sculpteurs

s'en servent. Il doit avoir ensuite une douzaine de boute-avants : c'est un petit outil qui coupe de plat, & qui est crochu comme une truelle ; le plus petit doit être aussi mince qu'une pièce de six liards, pour vider les plus petits endroits, & toujours en augmentant, de façon que le plus gros porte la largeur d'un quart de pouce, pour vider dans les plus grands endroits. Il lui faut encore une pointe : c'est un outil avec lequel on coupe tous les contours du dessein que l'on grave. Pour former cet outil, on fait faire par un chaudronnier une douille de cuivre de six pouces de long, avec un renfort au petit bout, qui ne doit avoir que quatre à cinq lignes de diamètre : le gros bout doit avoir huit à dix lignes d'épaisseur. On fait tourner un morceau de bois dur, qui entre dans cette douille juste, & qui soit plus long que la douille de trois pouces ou environ : on fait scier ce morceau de bois dans le milieu sur sa longueur, aussi avant que la douille est longue, dans laquelle fente on met le petit outil qui coupe, lequel est aiguisé en bec de corbin. Il y a des graveurs qui se servent de lancettes, d'autres font

faire des lames exprès; mais le meilleur est de se servir de ressort de montre, que l'on coupe par le bout, que l'on trempe & que l'on aiguise à sa façon. Un graveur a besoin d'une drille (*terme de l'art*): cet outil sert à faire des trous, par le moyen de forets que l'on met dedans. On s'en sert, comme les horlogers, avec un archet. Il doit encore avoir un petit marteau de fer pour picoter, avec des matrices de différentes grosseurs, à proportion des picots que l'on veut planter dans la planche. Les picots se font avec du fil de fer ou de laiton coupé par petits bouts d'environ quatre à cinq lignes, pour en faire entrer la moitié dans la planche; l'autre moitié, qui est dehors, doit être un peu plus haute que la gravure. Quand la planche est toute picotée, on la fait passer sur une meule de grès à remoudre, & par ce moyen l'on use les picots par-tout également, jusqu'à la hauteur de la gravure. Il y en a qui usent les picots avec une lime douce, mais cela dérange les picots, & l'opération est plus longue.

Pour graver dans les règles, & pour éviter les cassures, la bonne façon est

de couper tout son dessein avant que de vider, & même de faire les encoches du dessus de la planche, dans lesquelles l'imprimeur met ses doigts pour prendre la planche pour imprimer : car quand on fait toutes ces choses après que la planche est vidée, on risque toujours de casser quelque chose; ce qui est difficile à raccommoder.

Un graveur doit avoir un établi ferme & solide, dans lequel il plante une cheville de fer, qui excède le dessus de son établi d'un demi-pouce. Cette cheville entre dans un trou que l'on fait dans le milieu de la planche que l'on veut graver, & la tient en respect, sans qu'elle puisse remuer quand on coupe, ou quand on vide. Il doit aussi avoir un maillet de bois, ou une mailloche comme les tailleurs de pierre, pour frapper sur sa grosse gouge, quand on s'en sert pour vider & pour écorner les planches.

Article IV.

Manière d'apprêter les Toiles pour les imprimer, soit engallées ou sans être engallées.

On met tremper les pièces que l'on veut indienner, dans une cuve remplie

d'eau tiède, pendant quelques jours, pour ouvrir les pores du coton, & pour bien décreuser la toile ; ensuite on les fait bien laver & battre au foulon, puis on les relave encore, & toujours à l'eau claire & courante. Après qu'elles ont été bien lavées & séchées, on les passe au cylindre ou à la calandre, pour écraser le grain de la toile : cela fait que l'imprimeur a moins de peine, la planche marque par-tout également, & dure plus long-temps.

Si vous voulez engaller les toiles, comme on le fait ordinairement pour les indiennes qui sont toutes noires & blanches, il faut mettre dans une cuve propre, sur cent pintes d'eau, une livre de noix de galle pilée ou moulue en poudre ; la laisser infuser vingt-quatre heures, & la bien tourmenter deux ou trois fois avec l'eau, pendant cet espace de temps ; après quoi on y trempe les pièces que l'on veut engaller l'une après l'autre, & en les sortant de la cuve, on les tord à un moulinet qui est établi au dessus de la cuve exprès, pour que l'eau engallée retombe dans la même cuve : on fait sécher les toiles comme ci-dessus, & on les calandre de même.

Si l'on veut que les couleurs soient brillantes & vives, avant que d'imprimer les pièces, on les passe en bouse de vache, ou encore mieux, en crottes de mouton : ensuite on les fait laver, battre, sécher & calandrer comme ci-dessus.

Article V.

Instructions pour bien imprimer les Pièces; avec des remarques sur les inconvéniens qui arrivent aux Imprimeurs peu praticiens.

Pour bien imprimer, il faut avoir une table d'environ six pieds de long sur deux de large, & six pouces d'épaisseur. Cette table doit être bien dressée, & montée sur des pieds qui auront quatre pouces en carré, & bien assemblés par le bas d'une bonne traverse, de façon que le tout fasse un bloc pesant & solide. J'ai vu des manufactures où l'on se servoit de tables de marbre ou de pierre dure; & c'est la meilleure façon, parce qu'elles ne se déjettent pas comme celles de bois, qu'il faut raboter de temps en temps pour les redresser.

Ces tables doivent être couvertes de

deux tapis de drap, ou de serge fine, bien tendus & attachés aux quatre coins de la table avec quatre broquettes, de façon qu'on puisse les défaire de temps en temps pour changer de drap lorsqu'il est sale par la couleur qui passe au travers de la toile en l'imprimant. On fait laver & battre ces tapis, & on les fait sécher pour en changer à mesure qu'ils se salissent.

Les Baquets, dans lesquels on étend la couleur pour la prendre avec la planche, doivent être de trois pouces en carré plus grands que les plus grandes planches que l'on peut avoir : le premier baquet doit être assemblé avec un fond de planches, de façon qu'il tienne l'eau; ses bords doivent avoir six pouces de hauteur; on l'emplit à moitié de gomme du pays, dissoute dans de l'eau, de façon qu'elle soit épaisse comme de la bouillie. On met dessus cette bouillie un châssis qui entre juste dans le grand baquet, lequel a trois pouces de bord & est foncé avec de la toile cirée, clouée tout à l'entour des bords en dehors, de manière que la gomme ne passe pas au travers. Dans ce second châssis, on en met encore un, qui n'a que deux pou-

ces de bord, & qui est foncé avec du drap fin, bien tendu & cloué tout autour avec de petites broquettes fort près les unes des autres. C'est dans celui-là, & sur ce drap, que l'on étend la couleur, ainsi qu'il sera expliqué plus au long à son article.

On se sert, pour étendre la couleur gommée avec de la gomme d'Arabie, d'un morceau de chapeau double & grand comme la main, qui aura été bien lavé & bien dégraissé. Pour la couleur qui aura été gommée avec l'amidon, on se sert d'une brosse plate, faite de poils de cochon un peu longs; on en connoîtra bientôt l'usage en voyant quelqu'un travailler. Quand un imprimeur commence une pièce, il faut qu'il place ses planches sur une ligne droite, & qu'il examine auparavant si quelque planche n'est pas voilée, tourmentée, ou gauche (*termes de l'art*); c'est-à-dire, si elle n'est point droite, ce qui fait qu'elle ne marque pas par-tout également. Si elles sont gauches, on les fait redevenir droites en mouillant la planche du côté qui est creux, & chauffant l'autre côté au soleil ou à un feu doux, ce qui la fait redevenir droite. Il faut aussi prendre garde

si les quatre picots ou points de raccord sont dans un juste carré, sans quoi l'imprimeur ne pourra jamais raccorder son dessein exactement : Il faut pour cela qu'il prenne le point du milieu de la planche, & qu'avec un compas, il trouve ces quatre picots à la même distance du milieu : Si cela se trouve juste, la planche doit être carrée. Alors il prend de la couleur dans le chassis le plus également qu'il peut; il frappe sur la planche avec le manche d'un maillet de bois le plus lourd qu'il est possible, qu'il tient de la main gauche. C'est à la pratique qu'il faut avoir recours pour connoître toutes les petites précautions qu'il est nécessaire de prendre, qui sont infinies, & qui ne peuvent pas s'écrire; mais elles s'apprennent promptement, pour peu que l'on ait d'adresse & d'intelligence.

Il y a encore une autre sorte d'imprimeur, que l'on nomme *rentreur :* celui-ci n'imprime que les planches qui rentrent dans la première planche d'impression, & qui font toutes les différentes couleurs; ainsi, il en faut autant que de couleurs. Si l'on veut, par exemple, faire une indienne qui ait trois rouges, trois violets, &c., il faut que, d'après

le deſſein enluminé, on calque ſur autant de planches comme il y a de couleurs; ce qui ſe fait, en ſuivant correctement le deſſein peint. Premièrement, pour le rouge pâle, on calque exactement tout ce qui eſt rouge pâle, en faiſant toutefois des rapports qui indiquent au rentreur où il doit poſer ſa rentrure, pour qu'elle ſe trouve juſte dans les fleurs qu'elle doit enluminer. Ces rapports ſe prennent ſur un bout de feuille, ou ſur un bout de branche, & l'on fait en ſorte qu'il y en ait au moins deux ou trois. On ſuit le même principe pour toutes les autres couleurs qui ne ſont pas de la planche première. On obſervera auſſi que les contours des fleurs qui doivent être rouges ſe gravent à part, & doivent avoir des points de rapport comme les autres rentrures. Cette planche s'imprime immédiatement après la première impreſſion noire. Quant à la main-d'œuvre de la table & du chaſſis, c'eſt toujours la même. On remarquera qu'il faut avoir autant de chaſſis que de couleurs, pour les ôter & les remettre à chaque fois que l'on change de couleur.

Tout imprimeur ou rentreur doit

avoir une jeune perfonne qui foit toujours au chaffis, pour étendre la couleur à chaque fois que l'imprimeur en veut prendre, & pour lui aider à tirer la toile, & à l'arranger bien unie, toutes les fois qu'il a fini une tablée.

Auffi-tôt que les pièces font imprimées, on les porte à l'étendage pour les faire bien fécher; plus on laiffe long-temps les pièces fécher, & plus les couleurs en font folides & belles.

Article VI.

Manière de laver les Pièces après l'impreffion.

Lorfque les pièces font bien sèches & qu'on veut les paffer par la garance, on les met tremper deux ou trois heures dans de l'eau courante, en les attachant par le bout à un piquet. Après les avoir trempées, on les bat au foulon, on les tord, & on les affemble par les bouts pour les paffer fur le tourniquet, comme on va l'expliquer. En les lavant bien, cela ôte toute l'âcreté des fels avec lefquels les mordans font compofés : fans ce lavage, il arriveroit que le bouillon de garance, dans lequel on les

passe, se noirciroit & terniroit toutes les couleurs.

Article VII.
Façon de passer les Pièces en Garance.

Voici l'opération la plus épineuse de toute la fabrication d'indienne, parce que c'est elle qui décide du sort des couleurs, de leur beauté & de leur solidité. C'est cette opération qui a causé la ruine de plusieurs fabriques, par la faute de l'ouvrier qui ignoroit toutes les précautions qu'il est nécessaire de prendre : car, quand une pièce est manquée à cette opération, il n'y a point d'autre remède que de la teindre en noir & de la vendre pour doublure ; ce qui n'arrive que trop souvent dans les nouvelles manufactures qui s'établissent tous les jours. Je vais donner ici la façon des Anglois, des Hollandois & des Suisses, qui sont ceux qui réussissent le mieux dans ce genre de travail.

Dans les meilleures fabriques d'Angleterre, on ne garance qu'une fois les pièces, & les trois rouges, les trois violets, &c., sortent de ce même bouillon tels qu'ils doivent être.

J'ai

J'ai vu, en Hollande, une manufacture où l'on paſſe les pièces par la garance autant de fois qu'il y a de rouges : on y continue cette manière, parce que les bois y ſont à bon marché, & que les couleurs ſe dégradent & ſe diſtinguent mieux.

En Suiſſe, pour les calancas qui portent trois rouges & trois violets, on paſſe les pièces deux fois par la garance; ſavoir, une fois après l'impreſſion du noir & du premier rouge, dit fin rouge, ce qu'ils appellent retirer; enſuite on garance une ſeconde fois, après avoir réimprimé les ſecond & troiſième rouges & violets; c'eſt la façon de M. *Claude Dupaquet*, fabricant à Neufchâtel, qui fait des ouvrages auſſi beaux qu'en Angleterre. En général, pour paſſer les pièces en garance, après qu'elles ſont imprimées, on met dans une chaudière bien propre & pleine d'eau de rivière, trois livres de bonne garance-grappe d'Hollande, par pièce fond blanc : Si les pièces ſont à fond de couleur, il en faut quatre livres par pièce, & quelquefois cinq, ſurtout ſi les fonds ſont rouges. Lorſque la garance eſt dans la chaudière, & que le feu eſt allumé

deſſous, on agite bien l'eau pour faire diſſoudre la garance ; lorſque le bouillon commence à chauffer, on paſſe les pièces dedans, de la façon qui ſuit.

Il y a deſſus la chaudière un tourniquet en façon de dévidoir, qui eſt auſſi long que la chaudière eſt large (*). On dévide les pièces deſſus, comme on devideroit du ruban; & un compagnon, avec deux bâtons à la main, enfonce à meſure pour éviter que les pièces ne s'embrouillent, & pour que la garance faſſe ſon effet par-tout également; quand on eſt au bout, on retourne de l'autre côté, & on dévide ainſi toujours, juſqu'à ce que la chaudière bouille. On les laiſſe bouillir un quart-d'heure, plus ou moins, ſelon que les couleurs ont pris plus ou moins de force : mais plus on les laiſſe bouillir, plus les couleurs ſe bruniſſent. A cet égard, il eſt à craindre que les couleurs, à force de brunir, ne ſe terniſſent. Lorſqu'on croit que les pièces ont pris aſſez de couleur, on les retire, en les dévidant ſur le tourniquet comme une pièce de ruban. Auſſi-tôt on les redévide & on les jette à la ri-

(*) Tous les teinturiers ſe ſervent de cet outil.

vière, en les attachant au piquet comme ci-devant; car si on les laissoit sur le tourniquet, au sortir de la chaudière bouillante, elles se tacheroient toutes, & les couleurs se terniroient. Il faut faire la même chose toutes les fois que l'on garance.

Article VIII.

Différentes manières de blanchir les Pièces après qu'elles ont passé par la Garance.

Il y a plusieurs façons de blanchir les pièces après qu'elles sont garancées; mais la meilleure est de les laisser tremper vingt-quatre heures en sortant de la garance, ensuite de les faire bien battre au foulon, & de les mettre sur le pré : on les y attache avec de petits piquets aux quatre coins, & de distance en distance, le long des lisières. On a pour cet effet un petit bout de ficelle qu'on met dans le piquet, & que l'on attache, avec une épingle, à la lisière de la pièce, de façon que toutes les pièces, étant attachées l'une à l'autre, elles se tiennent bien tendues. Après qu'elles sont ainsi bien attachées, on les arrose aussi-tôt qu'elles sèchent, avec

une écope, espèce d'arrosoir fait comme les pelles creuses avec lesquelles on vide l'eau des bateaux : il y en a de bois, & d'autres de fer-blanc ; celles-ci valent mieux : elles ne cassent pas si vîte, tiennent davantage d'eau & sont plus légères, & par conséquent propres à lancer l'eau plus loin. On juge bien par là qu'il faut avoir des réservoirs d'eau dans des canaux, de distance en distance, de façon qu'on puisse mettre huit à dix pièces de front entre deux canaux, dans lesquels l'arroseur puise de l'eau avec sa pelle, pour la lancer sur les pièces comme une pluie. Il faut qu'il ait soin de ne pas laisser trop sècher les pièces, surtout quand le soleil est ardent. On observera aussi que le beau côté des pièces doit être dessous.

Aussi-tôt que l'on voit que les pièces commencent à blanchir, on les retire de dessus le pré, & on les fait bouillir dans une suffisante quantité d'eau, dans laquelle on met, pour dix seaux, un seau de bouse de vache : Cette eau a la propriété de décrasser les pièces & d'aviver les couleurs ; par ce moyen elles sont plutôt blanches & restent moins sur le pré, ce qui fait un grand avantage.

Article IX.

Façon de faire le Mordant Noir, avec la vieille Ferraille : Très-bon & éprouvé.

On prend une quantité de ferraille que l'on fait bien laver, ensuite on la met dans un tonneau, & sur cinq livres pesant de ferraille, on jette dessus douze pintes de bon vinaigre : Le tonneau étant sur cul, on aura au bas un robinet, par lequel on soutirera la liqueur trois ou quatre fois le jour, en la reversant toujours dans le même tonneau, & cela pendant cinq ou six semaines. On y ajoute de plus, en mettant tremper la ferraille, sur cinq livres pesant, trois livres de vert-de-gris & autant de bois d'Inde, avec deux onces de galle pilée ; plus elle est vieille, meilleure elle est ; quand elle devient trop épaisse, on y ajoute de l'eau.

Article X.

Préparation du Noir pour imprimer.

On prend de ce bouillon ou de cette liqueur de ferraille, & sur chaque pinte on y met demi-once d'antimoine & un quart d'once de vitriol de Chypre ; pour

le rendre d'un plus beau noir, on y met encore demi-once de limaille de cuivre rouge, brûlée avec de l'eau-forte & réduite en poudre. On fait bouillir le tout ensemble pendant une demi-heure, en l'écumant toujours; ensuite on le gomme ou amidonne. Pour chaque pinte de couleur, il faut une livre de gomme arabique, ou quatre onces d'amidon bien détrempé & cuit à part.

Article XI.

Autre manière de faire du Noir avec de la Limaille de fer; bon pour Noir, Violet Jaune solide : Eprouvé.

On prend de la limaille bien propre, que l'on met rouiller à l'air sur des planches de bois blanc, après l'avoir lavée dans cinq à six eaux : on l'arrose de temps en temps avec de la saumure de harengs, ou bien, faute de cette saumure, avec de l'urine : Lorsqu'elle est bien rouillée d'un côté, on la retourne & on l'arrose toujours, jusqu'à ce qu'elle le soit autant de l'autre; ensuite on la pile un peu & on la met dans un tonneau. Pour chaque livre de limaille, on y met six pintes de vinaigre:

on foutire la liqueur comme on l'a expliqué ci-devant.

Article XII.

Préparation de cette Composition pour imprimer en Noir.

Sur douze pintes de cette liqueur, on y ajoute neuf onces d'antimoine, quatre onces de vitriol de Chypre, quatre onces de vert-de-gris; on fait cuire ce mélange de la même manière que le précédent : pour le gommer, il faut trois livres & demie d'amidon, que l'on détrempe peu à peu avec de l'eau froide dans un vase à part. Ayant retiré la couleur de dessus le feu, on y verse l'amidon détrempé, & on remue sans cesse, jusqu'à ce que la couleur soit froide; après quoi on la passe par le tamis ou à travers un linge, & alors elle est faite.

Article XIII.

Composition du premier Violet, ou du Violet foncé pour Calanca.

Prenez douze pintes de noir, fait avec la limaille de fer de l'article XI;

ajoutez-y six pintes de vinaigre, trois livres de salpêtre ou de sel de nitre, trois livres de sel gemme, quatre onces de vitriol de Chypre, quatre onces de vert-de-gris, huit onces d'eau-forte tirée sur la limaille de cuivre rouge. On le fait cuire comme le noir, & on le gomme ou amidonne de même.

Article XIV.

Manière de faire passer l'Eau-Forte sur la Limaille de cuivre rouge.

Sur quatre livres de limaille de ce cuivre, on verse une livre d'eau-forte dans une bouteille de verre, débouchée & exposée à l'air, pour n'être pas incommodé de la fumée qui en sort : on laisse cette liqueur travailler jusqu'à ce qu'elle soit verte comme de l'herbe. On garde cette dissolution dans une bouteille, pour s'en servir au besoin.

La livre dont on entend parler dans cet ouvrage, est de 16 onces.

Article XV.

Manière de faire un second Violet pour Calanca.

On prend moitié de couleur noire

de l'article XI, & moitié de vinaigre ; sur douze pintes, on met trois livres de salpêtre, trois livres de sel gemme, une once de vitriol de Chypre, demi-once de vert-de-gris, un quart d'once de sel ammoniac ; ensuite on le cuit & on le gomme comme le premier.

Article XVI.

Autre second Violet pour Calanca.

On prend moitié de la couleur noire de l'article XI, & moitié de vinaigre, & l'on met sur douze pintes six livres de salpêtre, six livres de sel gemme, & un quart d'once de sel ammoniac. On fait cuire le tout, & on le gomme comme les autres.

Article XVII.

Pour faire le troisième Violet pour Calanca, ou le Violet clair.

Il faut prendre une mesure de couleur noire de l'article XI, & deux mesures de vinaigre, y ajouter pour chaque pinte trois onces de salpêtre, une once & demie de sel gemme, demi-once d'esprit de sel ammoniac : le tout cuit & gommé comme ci-devant.

Article XVIII.

Autre manière de faire le troisième Violet, en plus grande quantité & à moindres frais.

Il faut mettre dans une chaudière sept seaux d'eau claire, & autant de couleur noire de l'article IX; ajoutez-y deux livres de sel gemme, faites bouillir le tout ensemble pendant une heure & demie, ayant soin de toujours bien l'écumer. On transvase la liqueur dans une cuve, & on la laisse reposer quatre jours; ensuite, pour s'en servir, on prend la quantité que l'on veut, & l'on y ajoute pour chaque pot une livre de gomme pilée, que l'on fait fondre dans la couleur, ou bien quatre onces d'amidon, que l'on détrempe avec suffisamment d'eau froide. Après qu'elle est cuite avec cette eau & passée au tamis, on la mêle avec la couleur pour s'en servir.

Remarquez que le seau contient douze pots, ou vingt-quatre pintes, mesure de Paris.

Article XIX.

Autre Violet plus clair.

Après avoir mis dans une cuve trente-six seaux d'eau gommée bien épaisse, on y ajoute treize seaux de la couleur noire de l'article IX, & deux livres de sel gemme pilé, le tout bien mêlé ensemble; ajoutez-y encore trois seaux de la même couleur noire, & remuez bien le tout. On peut s'en servir tout de suite, après l'avoir passé au tamis.

Article XX.

Autre Violet, pour des Fonds.

Prenez soixante pots de couleur noire de l'article IX, faites-les cuire & écumer en la manière ordinaire; gommez de même cette liqueur : ajoutez-y ensuite soixante pots d'eau, dans laquelle vous aurez fait fondre six livres de chaux vive, & cinquante livres de salpêtre : Mêlez bien le tout, & passez-le au tamis. Bon & éprouvé.

Article XXI.

Autre Violet, pour Calanca.

Il faut mettre dans un pot de terre

net soixante pots de couleur noire de l'article IX, cinq pots d'eau de gomme bien épaisse, une livre de sel gemme; le tout étant bien mêlé ensemble, la couleur est faite.

Article XXII.

Autre Violet plus clair.

On met ensemble six pots de couleur violette de l'article XXI, quatre pots de vinaigre, & l'on gomme à l'ordinaire. Eprouvé bon.

Article XXIII.

Autre Violet plus clair.

Il faut mettre ensemble six pintes de violet foncé de l'article XXI, avec quinze pintes d'eau gommée. Eprouvé bon.

Article XXIV.

Autre Violet.

Prenez un pot de couleur noire de l'article IX, deux pots d'eau de gomme bien épaisse, & une once de sel gemme : Mêlez bien le tout ensemble, & passez-le au tamis. Eprouvé bon.

Article XXV.

Autre Violet, très-beau & solide.

Il faut mettre dans une cuve, sur dix seaux de bain de ferraille, fait avec du vinaigre de bière blanche, trois seaux de vinaigre de vin; ajoutez-y cent cinquante livres de ferraille bien nettoyée, & laissez le tout infuser pendant six jours; ajoutez-y encore une livre de sel de Saturne : ensuite tirez au clair, & gommez comme ci-devant.

Article XXVI.

Façon de faire le premier Rouge, pour Calanca, très-solide.

Mettez dans un pot de terre sept onces d'alun de Rome pilé, une once & demie de sel ammoniac, une once & demie de sel de nitre ou salpêtre, une once d'arsenic rouge ou orpiment, le tout bien pilé, & détrempé ensemble dans une pinte de vinaigre. Laissez tremper ce mélange pendant vingt-quatre heures.

Ayant fait détremper à part, aussi dans du vinaigre, une once & demie de soude d'Alicante, pilée bien fine,

que l'on a soin de remuer peu à peu, jusqu'à ce qu'elle ne fermente plus, on la verse avec les drogues précédentes. Ajoutez-y encore demi-once de sel de Saturne, avec une pinte & demie d'eau; faites bouillir le tout ensemble quelques minutes, remuant continuellement. On le gomme avec l'amidon comme à l'ordinaire.

Article XXVII.

Second Rouge, pour Calanca.

On mêle ensemble quatre onces d'alun de Rome, une once de sel ammoniac, demi-once de salpêtre, un quart-d'once d'orpiment, demi-once de soude d'Alicante, deux onces d'alun calciné; le tout étant mis en poudre, vous le mêlerez bien ensemble, & vous verserez par dessus une pinte & demie d'eau de rivière toute gommée, ayant soin de remuer jusqu'à ce que le tout soit fondu, & la couleur est faite.

Article XXVIII.

Autre sorte de Rouge pour Calanca.

Il faut, sur deux pintes d'eau, met-

tre une livre d'alun de Rome, que vous ferez fondre fur le feu ; ajoutez-y enfuite une once & demie d'arfenic blanc, une once & demie de litarge d'or, quatre onces de fel de Saturne, demi-once d'antimoine, demi-once de fublimé corrofif, une once de foude d'Alicante pilée fine : faites fondre le tout enfemble fur un feu doux, & gommez à l'ordinaire. Si on y met la vingtième partie d'un pot de couleur noire de l'article IX, on aura un rouge extrêmement foncé, tirant fur le pourpre. Eprouvé.

Article XXIX.
Autre Rouge très-beau.

On fait fondre dans fuffifante quantité de vinaigre quatre onces d'alun de Rome, demi-once de fublimé corrofif, une once d'arfenic blanc, demi-once de fel de Saturne, & demi-once de foude d'Alicante ; ajoutez-y un demi-verre d'efprit de vin. Mêlez bien le tout dans trois pintes d'eau gommée, & le rouge eft fait.

Article XXX.
Troifième Rouge, pour Calanca fin.

Faites fondre dans deux pots d'eau

une once d'alun de Rome, une once d'arsenic blanc, un huitième d'once de soude d'Alicante broyée avec du vinaigre, & un quart de verre d'esprit de vin, comme ci-dessus : Très-bon.

Article XXXI.

Autre excellent Rouge, pour teindre des Toiles fines en grande quantité.

On fait fondre soixante livres d'alun de Rome dans quarante-huit seaux d'eau, que l'on verse dans une cuve avec deux livres de *terra merita*, ou de raucour : ajoutez ensuite dans la cuve six livres de soude d'Alicante, six livres de sel ammoniac, huit salsfaris, & encore six seaux d'eau chaude. Le tout ayant été bien remué & mêlé ensemble, laissez-le reposer vingt-quatre heures. Si on le gomme avec de la gomme arabique, il en faut cent dix livres fondues avec de l'alun : si on se sert d'amidon, il en faut dix ou onze livres délayées & cuites à part, que l'on passe au tamis, & que l'on mêle avec la couleur.

Article XXXII.

Autre très-beau Rouge, pour imprimer sur des Toiles sans engaller.

Mettez dans un pot, contenant vingt-huit pintes, six livres d'alun de Rome en poudre ; versez dessus dix pintes d'eau chaude, demi-livre de soude d'Alicante, & demi-livre de sel de Saturne : laissez tremper ce mêlange pendant quatre jours, ayant soin de le remuer tous les jours deux fois ; au bout de ce temps, vous y ajouterez seize pintes d'eau gommée bien épaisse, & la couleur sera faite.

Article XXXIII.

Autre Rouge-Brun, dit fin Rouge.

Mettez dans une cuve cent dix livres de gomme en poudre, versez par-dessus cent huit pots d'eau bien chaude, & remuez toujours jusqu'à ce que la gomme soit fondue ; ajoutez-y cinq livres de vitriol commun, cinq livres de salsaris, vingt-cinq livres d'alun de Rome fondu dans quinze pintes d'eau à part, que l'on verse par-dessus le tout, ce qui doit faire bouillonner la couleur pendant un quart-d'heure : On remue toujours

jusqu'à ce que le tout soit bien fondu. Si l'on veut l'avoir plus foncé, on y ajoute une livre de raucour, ou un verre de couleur noire de l'article IX, & l'on passe le tout au tamis pour s'en servir.

Article XXXIV.

Autre Rouge.

Faites fondre cinquante-cinq livres d'alun de Rome dans quatre seaux d'eau chaude; ajoutez-y six livres de blanc de plomb, ou de céruse, détrempé à part, trois livres de soude d'Alicante aussi détrempée à part, vingt-deux livres de sel de Saturne détrempé à part; mêlez bien le tout ensemble, remuez bien, & laissez-le reposer vingt-quatre heures. Vous y mettrez ensuite huit seaux d'eau gommée comme à l'ordinaire, & vous passerez cette couleur au tamis avant que de vous en servir.

Article XXXV.

Autre sorte de Rouge bon pour Patenace.

Mettez dans une cuve deux cents livres de gomme pilée, & versez dessus quatorze seaux d'eau chaude; remuez

bien jusqu'à ce que la gomme soit fondue; ajoutez-y dix livres de soude d'Alicante détrempée à part, six livres d'arsenic blanc détrempé aussi à part, cinquante livres d'alun de Rome fondu à part dans six seaux d'eau chaude, six livres de garance, que l'on met avec l'alun dans les six seaux d'eau chaude : Versez le tout dans la cuve où est l'eau de gomme; ajoutez encore cinq livres de craie blanche détrempée à part. Si les ingrédiens sont bons, la couleur doit s'enfler; c'est pourquoi il faut que la chaudière soit assez grande pour que la couleur ne se perde pas.

Article XXXVI.

Autre Rouge pour Patenace, beau & bon.

Ayant mis dans une cuve assez grande cent douze livres d'alun de Rome, versez dessus neuf seaux d'eau tiède, laissez-le dissoudre pendant vingt-quatre heures; ajoutez-y huit livres de blanc de plomb détrempé à part, vingt-cinq livres de sel de Saturne détrempé à part, & quinze seaux d'eau gommée comme à l'ordinaire : Mêlez bien le tout en-

semble, & passez au tamis, puis servez-vous-en. Eprouvé.

Article XXXVII.

Autre Rouge, pour le même.

On met dans une cuve quarante-six livres d'alun de Rome, on verse dessus cinq seaux d'eau, & on le laisse tremper pendant vingt-quatre heures : ajoutez-y six livres de blanc de plomb détrempé à part, quatre livres de soude d'Alicante, aussi détrempée à part, & six livres de sel de Saturne ; mêlez bien le tout ensemble dans dix-sept seaux d'eau gommée, & passez-le aux tamis comme il est dit ci-devant.

Article XXXVIII.

Autre Rouge anglois.

On met dans un pot, contenant trente pintes, huit livres d'alun pilé, une livre de soude d'Alicante pilée & détrempée avec du vinaigre, une livre d'arsenic blanc détrempé avec de l'eau, & deux onces de potasse : versez dessus dix pintes d'eau chaude, & remuez bien le tout. Ajoutez-y une livre de blanc de plomb

détrempé à part, une livre de sel de Saturne, une livre de litarge d'or, un quart de livre d'orpiment, & dix-huit pintes d'eau gommée; remuez bien le tout ensemble pendant une demi-heure, ensuite passez-le au tamis.

Article XXXIX.

Autre excellent Rouge, pour Toile fine.

Ayant mis dans un pot, contenant vingt-huit pintes, six livres d'alun de Rome en poudre, versez dessus douze pintes d'eau chaude, remuez pendant une heure; ajoutez-y une livre de soude d'Alicante détrempée à part, deux onces de vitriol de Chypre, & un quart d'once de salpêtre; remuez le tout ensemble encore pendant une heure, ajoutez-y ensuite trois livres de sel de Saturne : versez dessus le tout quatorze pintes d'eau gommée; laissez reposer la couleur vingt-quatre heures pour vous en servir.

Article XL.

Autre Rouge, plus haut.

Versez sur vingt-une livres d'alun de

Rome en poudre quarante-huit pintes d'eau froide, & remuez bien; ajoutez-y deux onces de vitriol de Chypre, quatre livres de soude d'Alicante détrempée à part, trois livres de sel de Saturne, & vingt-huit pintes d'eau gommée bien épaisse; remuez bien le tout ensemble, & la couleur est faite.

Article XLI.

Manière de faire le second & le troisième Rouges pour Calanca.

On mêle bien ensemble parties égales du rouge de l'article XXXIII, & d'eau gommée; &, pour faire le petit rouge, on mêle ensemble parties égales du second rouge de cet article, & d'eau gommée.

Article XLII.

Pour faire du Rouge Rosé.

Sur une livre de bois de Brésil, ou de Fernambuc, qui a trempé dans de l'eau de pluie ou de rivière pendant vingt-quatre heures, on verse dessus huit pintes de la même eau, une demi-once d'agaric raclé, & un huitième d'once de

mouches cantarides; on fait bouillir le tout ensemble jusqu'à diminution de moitié, on le passe au tamis; &, pour s'en servir, on y ajoute deux onces d'alun de Rome en poudre, ou de la crême de tartre, plus ou moins, à proportion qu'on veut foncer la couleur; pour la gommer, il faut trois quarts de livre de gomme arabique pour chaque pot de couleur.

Article XLIII.

Pour faire de la couleur Musc, & de l'Incarnat, pour imprimer des Fonds.

Pour le musc, vous mêlerez ensemble une mesure de rouge de l'article XXXIII, avec trois mesures de noir de l'article IX. Pour faire l'incarnat, on met sur dix mesures du même rouge, une mesure du même noir.

Article XLIV.

Méthode pour bouillir les Pièces sans Garance.

On met dans vingt-quatre pintes d'eau de rivière, une pinte de bouillon comme il est indiqué à l'art. XLII, & on

y passe les pièces comme dans la garance, excepté qu'on les retire avant que la chaudière bouille : on les blanchit à l'ordinaire.

Article XLV.

Manière de bouillir les Pièces à la Cochenille.

On fait bouillir dans un pot de terre dix pintes d'eau, avec demi-livre de cochenille, pendant une demi-heure; on les met ensuite dans la chaudière où l'on veut faire bouillir les pièces, & pour chaque pinte de cette couleur, on y ajoute vingt-quatre pintes de la même eau, & l'on passe les pièces comme avec la garance.

Article XLVI.

Autre méthode pour bouillir des Pièces; savoir, Noir, Citron & Olive, bon teint.

Les pièces doivent être imprimées avec le rouge & le noir ordinaires; &, pour faire la couleur d'olive, on imprime avec un mélange de parties égales de petit rouge & de petit violet; ensuite on fait une forte décoction de genet,

genet, herbe jaune, avec de l'eau de pluie : Après l'avoir épluchée, en la coupant en deux, on jette le côté de la racine pour ne se servir que de l'autre bout : On met dans un pot de cette couleur, vingt-quatre pots d'eau de rivière ; on fait ensuite bouillir les pièces dedans, comme dans la garance, ainsi qu'on l'a expliqué article VII. On voit avec plaisir que tout ce qui est imprimé en noir reste noir, le rouge devient citron, & le mélange du petit violet & du petit rouge devient olive. On le blanchit comme ci-dessus.

Article XLVII.

Pour faire du Jaune solide à imprimer.

On prend la quantité que l'on veut de limaille de fer, préparée comme il est dit à l'article XI ; on la met dans un tonneau, &, pour chaque livre, on verse dessus six pintes de bon vinaigre de vin, une demi-once d'orpiment du plus jaune, un huitième d'once de vert-de-gris, & une pincée de safran ; broyez bien le tout avec du vinaigre, & laissez-le tremper pendant six semaines, en soutirant la liqueur tous les jours trois ou

quatre fois, & la reverfant toujours deffus. Enfuite on fait cuire & écumer cette couleur, & on la gomme comme les autres.

Article XLVIII.

Pour faire le Bleu folide à peindre & à imprimer.

On met dans un pot de terre neuf quatre onces de chaux vive, & quatre onces de foude d'Alicante en poudre : On fait bouillir les deux drogues enfemble, enfuite on filtre cette leffive au papier gris, & fur neuf onces de cette liqueur, on met une once d'indigo catimalo bien broyé avec de la même leffive, une demi-once d'arfenic rouge ou orpiment, deux onces & demie de potaffe, & deux onces & demie de gomme arabique en poudre. On fait cuire le tout enfemble, jufqu'à ce que le deffus paroiffe brillant comme du cuivre rouge, & la couleur eft faite. Eprouvé.

Article XLIX.

Autre Bleu folide, fans Indigo.

On met dans un pot neuf trois on-

ces de chaux vive, deux onces de soude d'Alicante en poudre, demi-once de tartre de Montpellier, aussi en poudre, & trois pintes d'eau de pluie. Faites bouillir le tout pendant une demi-heure; filtrez cette lessive au papier gris, & sur une demi-pinte de cette lessive ajoutez-y quatre onces de lacmous d'Angleterre (ce sont de petites pierres bleues); ajoutez encore une demi-once d'orpiment, & six onces de gomme arabique: broyez bien le tout, & faites-le cuire comme le précédent. Éprouvé.

Article L.

Façon d'imprimer le Bleu solide.

Au lieu de chaux, comme il est dit ci-devant, on fait bouillir de la graine de lin dans suffisante quantité d'eau, & l'on verse le tout dans le grand baquet, en place d'eau gommée. On met ensuite un chassis de toile cirée qui nage dessus cette drogue; on met encore un autre chassis qui entre dans celui-là, dont le fond doit être de chapeau de castor, ou de peau de chamois, sur laquelle on étend la couleur. Il faut avoir grand soin, en quittant l'ouvrage, de bien laver la

planche dont on s'eſt ſervi, ainſi que le chaſſis de peau. Il faut auſſi que les pièces que l'on imprime ſoient bien calandrées.

Article LI.

Autre Bleu ſolide, pour mettre au pinceau.

Sur huit pintes d'eau nette, mettez ſix onces de potaſſe ou cendre, gravelée, deux onces de tartre de Montpellier en poudre, demi-once d'indigo broyé fin, une livre de chaux vive en poudre, & miſe peu à peu dans le pot; faites bouillir le tout enſemble pendant une demi-heure; & gommez avec du ſucre candi, juſqu'à ce qu'il ne fonge plus ſur la toile.

Article LII.

Autre ſorte de Bleu à imprimer.

Ayant mis dans une chaudière vingt livres de bois de Bréſil moulu, verſez deſſus quatorze ſeaux d'eau; laiſſez-le tremper vingt-quatre heures ſur un petit feu doux, pour l'entretenir toujours chaud : mettez-y enſuite quatre onces de garance, deux onces d'alun de Rome, quatre onces d'indigo broyé fin, augmentez le feu & faites bouillir la liqueur

jusqu'à diminution de moitié. Il faut passer cette couleur au tamis, & à mesure qu'on veut s'en servir, on y ajoute sur chaque pot une demi-once de vitriol de Chypre en poudre, & on la gomme avec de la gomme arabique.

Article LIII.

Façon de faire le Bleu appelé Bleu Anglois.

Ce bleu ne se fait que sur des toiles fines, & l'on n'a besoin, pour l'imprimer, que d'indigo bien broyé avec de la lessive de potasse.

Pour faire cette lessive, on fait bouillir une livre de potasse dans trois pintes d'eau de rivière, jusqu'à diminution du tiers. Vous filtrez cette lessive au papier gris ; & pour vous en servir, il faut broyer votre indigo bien fin, & en consistance de bouillie claire propre à imprimer.

Les desseins que l'on exécute en cette sorte d'indienne, doivent être gravés extrêmement fin, & tout ombrés, parce qu'on n'y met jamais qu'une couleur : Quand la pièce est imprimée, on la laisse sécher vingt-quatre heures, ensuite on

la passe par les bains comme ci-après, que l'on tient préparés.

Composition du premier Bain.

Faites fondre cinquante livres de chaux vive dans vingt-cinq seaux d'eau de rivière, dans un vaisseau de bois : Quand la chaux est toute éteinte, & qu'elle ne fermente plus, laissez-la reposer, & tirez cette eau au clair, par inclination, dans une autre cuve. Il faut que cette cuve soit assez large, pour que les pièces puissent entrer dedans toutes déployées, comme il sera dit ci-après.

Composition du second Bain.

Vous avez vingt-cinq seaux d'eau de rivière dans une chaudière sur le feu; vous y mettez vingt livres de belle potasse, que vous faites bouillir pendant une heure, en remuant de temps en temps avec un bâton ; après quoi vous la laissez refroidir & la tirez au clair dans une cuve aussi grande que la première.

Remarquez qu'en faisant bouillir la potasse, on y met un sac de toile forte, suspendu par une ficelle à un bâton qui traverse la chaudière, dans lequel sac on aura mis deux livres d'orpiment en pail-

lettes d'or & en poudre : vous l'y laissez tout le temps que la chaudière bout.

Composition du troisième Bain.

On mêle ensemble, dans une cuve de même grandeur que les autres, quatre parties d'eau de rivière & une d'esprit de vitriol, & l'on fait de ce mélange autant qu'il en faut pour égaler la même quantité des deux autres.

Façon de passer les Pièces par les Bains.

Les trois bains étant ainsi préparés, vous y passez vos pièces par le moyen d'un tourniquet établi au dessus de chaque cuve. On commence par le bain de chaux, & l'on y fait passer la pièce, toujours en allant & venant, pendant un quart-d'heure. Après l'avoir retirée du premier bain, vous la passez tout de suite dans le bain de potasse de la même façon, & pendant le même espace de temps. Votre pièce doit devenir dans ce bain extrêmement sale, couleur de cendre. On la retire & on la passe, le plus vite qu'il est possible, par le bain de vitriol, jusqu'à ce que la pièce soit blanche : alors le bleu, imprimé avec l'indigo seulement, est bon teint.

Ces mêmes cuves peuvent servir jusqu'à extinction, excepté celle de vitriol, qu'il faut renforcer quand elle est affoiblie. *Ce secret est tiré d'un fameux Coloriste anglois.* Eprouvé.

Article LIV.

Vert à imprimer, beau & bon. Eprouvé.

Mettez dans une chaudière quinze livres de bois de Bréfil moulu, dix livres de bois jaune ou de Campèche, quatre onces de chaux vive; versez dessus douze seaux d'eau, & faites bouillir le tout jusqu'à la consommation du tiers; tirez-le ensuite au clair, faites bouillir pendant une heure toute la liqueur que vous en aurez retirée, avec huit livres de graine d'Avignon concassée : Passez cette couleur au tamis, & conservez-la dans un vase bien bouché. On la gomme à mesure qu'on s'en sert, & on y ajoute pour chaque pot un quart-d'once de vert-de-gris en poudre. Il est bon & éprouvé.

Article LV.

Autre Vert.

On met douze seaux d'eau sur dix-

sept livres de bois de Brésil moulu, onze livres de bois jaune, quatre onces de raucour & quatre onces de chaux vive; on fait bouillir tout cela jusqu'à diminution du tiers; on le passe au tamis. Faites bouillir cette teinture avec neuf livres de graine d'Avignon pilée, & pour le reste, vous gommerez & préparerez comme le vert précédent.

Article LVI.

Pour faire du beau Jaune à imprimer, bon pour des fonds.

Faites tremper dans un demi-seau d'eau une livre de noix de galle concassée; ayant mis ensuite sur le feu une chaudière & cinq seaux d'eau dedans, vous y verserez l'infusion de galle, & vous y ajouterez vingt livres de bois jaune, & dix livres de graine d'Avignon concassée; faites cuire tout cela jusqu'à diminution de moitié; ajoutez-y trois livres d'alun de glace fondu à part. Passez le tout au tamis, & gommez avec de la gomme arabique.

ARTICLE LVII.

Autre sorte de Jaune pour mettre au pinceau.

Il faut mettre deux onces de graine d'Avignon pilée, une once de bois jaune, une once d'écorce d'orange, & une once d'écorce de pomme de grenade, dans trois pintes d'eau de rivière ou de pluie; laissez tremper le tout vingt-quatre heures: ensuite faites-le cuire pendant deux heures; ajoutez-y une demi-livre d'alun pilé & fondu à part, & mettez-y la gomme nécessaire. Si on veut l'avoir plus jonquille, on y met un peu d'eau-forte tirée sur du sel gemme, ou sur de la chaux vive.

ARTICLE LVIII.

Manière de faire la Cuve Bleue à froid, pour les Mouchoirs à double face.

On met dans une cuve de bois blanc, pour chaque livre d'indigo broyé fin, deux livres de couperose, quatre livres de chaux vive, & douze pots d'eau: laissez tremper le tout vingt-quatre heures, dans l'espace duquel temps on remue les drogues de temps à autre : On a de l'autre eau tirée sur de la chaux

vive, une livre pour chaque feau; on ajoute de cette seconde eau quatre seaux sur un de la première : on le laisse cuver pendant huit jours, en le remuant quatre fois le jour, après quoi on essaye de tremper de petits morceaux de toile ou de coton. On connoît que la couleur est bonne, si les morceaux de toile sont bien verts en les sortant de la cuve, & deviennent bleus en les lavant. Quand la cuve commence à s'affoiblir, on lui redonne de la force en y mettant un peu de chaux vive & de cendre gravelée, ou de pierre à vin en poudre.

Article LIX.

Composition pour faire le Réservage.

Il faut, pour chaque pinte d'eau, six onces de gomme pilée, un quart d'once d'amidon détrempé à l'eau froide, une demi-once de térébenthine, un quart d'once de suif de chandelle : On laisse bouillir le tout ensemble pendant un demi-quart-d'heure, ensuite on le retire du feu & l'on y ajoute huit onces de terre de pipe détrempée avec de l'eau comme l'amidon; on mêle bien le tout ensemble, en remuant sans cesse, jusqu'à

ce que cela soit froid. Si la liqueur étoit trop claire, on y ajouteroit de l'amidon & du suif autant qu'il en seroit besoin. On imprime avec cette composition tout le blanc que l'on veut réserver dans un fond bleu, & tous les fonds qui se teignent en cuve à froid.

Article LX.

Autre composition pour faire des Indiennes bleues & blanches, dites Porcelaines.

On fait fondre dans quatre pintes d'eau huit onces de gomme en poudre, & on prend de cette eau pour broyer sur un marbre, huit onces de terre de pipe, & autant d'arsenic blanc, broyé à part avec la même eau; ensuite on les mêle ensemble, & l'on y ajoute quatre blancs d'œufs, & gros comme une noix de noir de fumée : On ne met pas toute l'eau de gomme à la fois, mais seulement ce qui est nécessaire pour que la composition soit assez épaisse pour imprimer.

Article LXI.

Manière de faire des Fonds Gris-de-Perle.

On prend de la couleur bleue, com-

me il est dit à l'article XLVIII, on y ajoute quatre fois autant d'eau, on la fait bouillir, & on la met dans un baquet propre à passer les pièces; & quand cette couleur est froide, on les y passe avec un moulinet. Il faut, avant que de passer les pièces, que la composition du réservage soit bien sèche. On fait les fonds aussi foncés que l'on veut, en repassant les pièces à plusieurs reprises : ensuite on les lave, pour ôter la composition qui couvroit les fleurs.

Article LXII.

Pour faire des Fonds Olive.

On fait bouillir ensemble des herbes de gaude avec autant de bois jaune pendant deux heures, avec une quatrième partie de potasse; on a du bois de Brésil, qui a trempé à part depuis la veille, on le fait bouillir de même avec un peu de vert-de-gris : On mêle de cette dernière teinture avec la première, à proportion qu'on veut que la couleur soit plus ou moins foncée. On y passe les pièces comme à l'article précédent.

Article LXIII.

Secret pour faire revenir les couleurs Noire & Violette, que le soleil auroit altérées sur le pré.

On met sur deux onces de bois de Brésil trois pintes d'eau, & on fait cuire cela jusqu'à diminution de moitié : on met de ce bouillon dans la grande chaudière, &, pour chaque pot, on y ajoute vingt pots d'eau de rivière. Quand le tout est bien chaud, on y passe les pièces qui n'ont pas assez de couleur, & on fait la même opération que lorsque l'on passe par la garance, si ce n'est qu'il ne faut pas laisser bouillir les pièces. On les fait laver & remettre sur le pré, pour les reblanchir.

Article LXIV.

Recette pour ôter les Taches qu'on auroit pu faire en fabriquant les Pièces.

On met de l'oseille de pré dans un pot de terre, on le remplit avec du bon vinaigre, on le couvre bien, & on la laisse tremper jusqu'à ce que l'on voye qu'elle devienne jaune & se pourrisse ; après quoi on la fait bouillir un peu, &

on y ajoute, en la retirant du feu, un quart d'once d'esprit de vitriol pour chaque pinte, & plein une cuiller à bouche de jus de citron. Pour empêcher que cette liqueur ne coule, en la mettant sur les taches, on y met, en la faisant cuire, une once de savon gris par pinte; ensuite, avec un pinceau, on en met sur toutes les taches pendant que les pièces sont encore sur le pr é.

Article LXV.

Secret pour ôter les couleurs Bleues, Vertes, & Jaunes.

On met sur deux seaux d'eau une livre & demie d'alun de Rome, une livre de tartre ou pierre de vin, & une once & demie d'eau-forte : on fait bouillir le tout ensemble, on le laisse refroidir, & on y trempe les pièces à plusieurs reprises; on les rince aussi-tôt, & on les repasse dans une chaudière avec de l'eau de potasse ou cendre gravelée, avec un peu de jus de citron, ou du bon vinaigre.

Article LXVI.

Pour donner un beau Lustre aux Pièces, lorsqu'elles sont toutes finies & blanchies.

Après que les pièces sont bien blanches, on les rince bien à l'eau courante; on fait ensuite cuire suffisante quantité d'amidon en consistance de bouillie, dans laquelle on met, en cuisant, un peu d'indigo broyé bien fin avec de l'urine, prenant garde de n'en pas mettre plus qu'il ne faut pour donner un œil bleuâtre à l'amidon. Lorsqu'on veut donner l'apprêt aux pièces, on met dans une cuve autant d'eau que d'amidon, & on tord les pièces sur cette cuve, pour ne pas perdre l'apprêt qui en sort. Quand les pièces sont sèches, on les détire, on les calandre, & on les passe au satinage pour les glacer, après les avoir frottées de cire.

Article LXVII.

Instruction pour mettre les Bleus, les Jaunes & les Verts, après que les pièces sont hors de dessus le pré.

Il y a plusieurs façons de mettre les bleus, les jaunes, & les verts sur les in-

diennes : les uns les mettent à la planche, les autres les mettent au pinceau; la dernière façon est la meilleure : je vais cependant parler de deux, afin que l'on connoisse l'avantage de l'une & de l'autre. Ceux qui mettent ces couleurs à la planche, font obligés de faire graver les planches que l'on nomme *rentrures* : on étend le bleu & le jaune dans le chassis, comme les autres couleurs, observant qu'il faut des chassis exprès. On imprime premièrement le bleu, ensuite on lave la pièce tout de suite, en la laissant un peu tremper, après quoi on la fait sécher, pour y appliquer le jaune qui s'imprime de même. Avec ces deux planches on fait trois couleurs, qui sont, bleu, vert & jaune ; tous les verts & les bleus doivent être imprimés avec la planche bleue ; tous les jaunes & les verts se font aussi avec la planche jaune. On comprend aisément que tout ce qui doit être vert est imprimé de bleu & de jaune, que les fleurs bleues ne se couvrent point de jaune, & qu'on ne met point de bleu sous les fleurs jaunes.

Fin des Secrets concernant la fabrication de l'Indienne.

SECONDE PARTIE.

MANIÈRE simple, vraie, & immanquable de faire toutes les Couleurs en liqueur, dont on se sert pour peindre sur les Etoffes de soie, en Miniature; pour laver les Desseins & les Plans; teindre le Papier, la Paille & le Crin, &c.

Ces Couleurs n'altèrent point l'Étoffe, comme quelques personnes l'ont avancé; elles sont à l'épreuve du grand air & du soleil.

N° I.

Pour faire le beau Rouge liquide, plus beau que le Carmin.

ON prend une once de carmin du plus beau, on le fait bouillir dans un pot ou une cafétière de fayence brune & neuve, avec un demi-septier d'eau de pluie ou de rivière clarifiée. Quand

elle a bouilli pendant quatre ou cinq minutes, on verse dedans la huitième partie d'un demi-septier d'esprit de sel ammoniac, peu à peu, parce que cela fait gonfler la couleur comme du café. En conséquence, il faut avoir une cafétière qui tienne le double de ce que l'on veut faire de couleur : Quand tout l'esprit de sel ammoniac y est entré, on laisse encore bouillir le tout l'espace de deux minutes, ensuite on le laisse refroidir & déposer dans le même vaisseau pendant vingt-quatre heures, après quoi on le verse par inclination dans une bouteille propre, jusqu'à ce qu'on aperçoive le marc. On doit conserver soigneusement cette couleur, pour s'en servir à tout ce que l'on voudra ; on en verra la beauté & la ténacité, si l'on en met sur les doigts.

Remarquez qu'en faisant cette couleur, il faut la remuer comme du café, avec une cuiller d'argent, ou une spatule de bois blanc. On fait encore rebouillir le marc comme ci-dessus, avec la même quantité d'eau & d'esprit de sel ammoniac, & l'on se conduit de même dans l'opération. Cela produit un demi-rouge, c'est-à-dire, une couleur

de rose aussi belle que peut produire la nature.

N° II.

Manière de faire le Rouge-Brun, si rare & si peu connu, dont M. Stoupan se sert pour faire ses beaux Pastels rouges, que personne n'a pu faire, comme lui, jusqu'à présent.

On prend une livre de beau bois de Brésil ou de Fernambuc, mis en petits copeaux ; on le met dans une bouteille à large goulot, comme sont celles dont on se sert pour confire des cerises. Il faut que cette bouteille tienne quatre pintes de Paris. En y mettant votre bois, qui est raboté bien menu, à chaque lit, épais de quatre doigts, vous y mettez une once d'alun de Rome pilé en poudre fine & tamisée, de façon que vous en faites quatre lits, pour qu'il n'y entre que quatre onces d'alun, & que le dernier lit soit d'alun. Ensuite on remplit la bouteille avec de l'urine d'homme, que l'on aura gardée, prenant garde de n'y pas mettre ce qui se dépose au fond ordinairement, car cela feroit tourner la couleur. On expose ensuite la

bouteille, bien bouchée, & point trop pleine, dans un endroit où le soleil donne ardemment, pendant un mois, au bout duquel temps la couleur est faite. En l'essayant sur du papier, vous la trouverez d'un rouge rose & tendre, & vous remarquerez qu'elle brunit en séchant; cependant cette couleur est destinée à faire ce beau rouge foncé & velouté. Pour l'obtenir, on en met sur une assiette de fayence, on y mêle le marc du carmin qui reste de la couleur précédente, & on la met à moitié pleine sur une fenêtre, ou autre endroit, exposée au grand air : quand on voit que la couleur est desséchée, on y en remet d'autre, & toujours ainsi, jusqu'à ce qu'on la trouve assez foncée. On la gomme avec de la gomme arabique : il est bon de la gommer en la faisant dessécher. Si l'on veut que la couleur soit belle & veloutée, il faut toujours, en l'employant, qu'il y ait dessous du beau rouge fait avec le carmin, & vous serez enchanté de la beauté de cette couleur. On peut également la faire, quoiqu'il n'y ait point de soleil, en mettant la bouteille, où elle est renfermée, sur le cul d'un four que l'on chauffe souvent.

N° III.

Façon de faire toute sorte de Violets, surtout le beau Violet velouté, si rare, & que tant d'Artistes cherchent.

Prenez une bouteille semblable à celle dont il est parlé au n° II; au lieu de bois de Fernambuc, prenez du bois d'Inde, ou bois violet, aussi raboté, & opérez exactement de même qu'au n° II, excepté qu'au lieu d'alun de Rome, il faut se servir d'alun de glace. Après que la bouteille a resté un mois au soleil, ou à la chaleur du cul d'un four, vous faites évaporer de même la couleur dans une assiette de fayence, en la gommant avec de la gomme arabique. Comme il y a beaucoup de choix dans les violets, & qu'on en fait depuis le pourpre jusqu'au bleu, je donnerai ici la façon d'en faire quelques-uns, par le moyen de ces liqueurs. Celui-ci tout pur fait un véritable violet, pareil aux fleurs de pieds d'alouette, & de pensées. Pour l'avoir un peu plus cramoisi, vous y mettez de la liqueur du n° II, qui s'accorde parfaitement avec celui-ci, à votre volonté; vous ferez toujours un beau violet velouté. Si vous peignez de grandes par-

ties, comme draperies ou grosses fleurs, en y ajoutant un peu de liqueur bleue, vous ferez de toute sorte de violets.

N° IV.

Secret pour faire différens Jaunes rares, qui ne s'évaporent point à l'air, comme ceux que l'on a communément.

Presque tout le monde sait faire du jaune; mais personne n'a trouvé le secret d'en faire qui soit permanent, que les teinturiers qui teignent à chaud. On peut faire des jaunes avec beaucoup de différentes drogues, comme gomme gutte, graine d'Avignon, gaude, safran, raucour, *terra merita*, fleurs de grenade, fleurs de genets, &c.; mais voici comme je les fais.

Jaune-Citron.

Vous prenez une bouteille comme il est dit au n° II, vous faites concasser bien menu de la graine d'Avignon, que vous mettez dans la bouteille, & l'emplirez avec de l'urine d'homme clarifiée, dans laquelle vous aurez fait dissoudre une demi-livre d'alun de glace en poudre : Après l'avoir bien bouchée, met-

tez-la au soleil, ou sur le cul d'un four, pendant un mois, & la couleur est faite. Il n'est pas nécessaire de faire évaporer celle-ci, parce que je vais donner d'autres jaunes plus foncés. Cette couleur se gomme avec de la gomme arabique, & il en faut beaucoup.

N° V.

Jaune d'Or.

Il faut avoir une livre de raucour en pierre, que vous détremperez dans six pintes d'urine d'homme : faites bouillir ce mêlange dans un chaudron de cuivre pendant une heure, après quoi vous jetterez dedans une demi-livre de cendre gravelée. Prenez garde alors que la couleur ne se gonfle, car elle s'en iroit par dessus, si le chaudron n'étoit pas assez grand. Laissez encore bouillir le tout une demi-heure, retirez-le du feu & le laissez déposer : Vous le tirerez alors au clair par inclination, & le garderez dans des bouteilles. Cette couleur fait, dans la peinture sur soie, ce que les ocres font dans la peinture à l'huile, mais elles sont plus belles & plus dorées.

N° VI.

Autre Jaune d'Or superbe.

Prenez une once de gomme laque réduite en poudre, demi-gros de sang-dragon, & demi-gros de *curcuma*, l'un & l'autre en poudre, avec un demi-septier d'esprit de vin. Mêlez le tout ensemble, & laissez-le tremper vingt-quatre heures, puis mettez la bouteille au bain-marie, & laissez doucement dissoudre tout ce qui peut se dissoudre. Si, en la sortant du bain, & en en mettant une goutte sur de la soie, elle s'emboit en sorte qu'on ne puisse pas écrire avec, il faut faire évaporer l'esprit de vin, jusqu'à ce qu'elle ne coule plus, & qu'elle puisse soutenir un trait fin. Six fois cette dose peut faire un pot de couleur ; elle ne prend point d'autre gomme que la gomme laque. Il faut l'employer seule, car elle ne souffre point de mélange. Eprouvé.

N° VII.

Façon de faire le Bleu en liqueur, très-rare.

Prenez le plus beau bleu de Prusse que vous pourrez trouver, mettez-le

dans une écuelle de fayence propre, versez dessus de l'esprit de sel marin fumant, jusqu'à ce qu'il surnage : cela bouillonne & réduit le bleu de Prusse en pâte. Laissez-le ainsi vingt-quatre heures, après quoi vous verserez de l'eau dessus, & le mettrez dans une bouteille. Avec deux onces de bleu de Prusse, on peut faire une pinte de couleur. Ce bleu ne souffre point d'autre gomme que la gomme adragant : celui qui est décrit ici est très-foncé ; on le dégrade à l'infini, en y mettant de l'eau gommée, faite avec la même gomme adragant.

N° VIII.

Manière de faire toute sorte de beaux Verts, sans vert de vessie.

Premier Vert.

On prend un demi-septier de vert d'eau, & on le mêle avec moitié autant de jaune citron du n° IV ; cela vous donne un très-beau vert clair. Je donne ici la façon de faire le vert d'eau, pour ceux qui ne le savent pas.

Prenez une demi-livre de vert-de-gris bien sec, & un quarteron de tartre de Montpellier, l'un & l'autre réduits en

poudre; mêlez le tout ensemble, avec une pinte d'eau de rivière ou de pluie: bouchez bien la bouteille, & remuez-la deux fois le jour, pendant l'espace de huit; après quoi vous filtrerez la liqueur au papier gris, & vous aurez du très-beau vert d'eau.

N° IX.

Vert de Pré.

Prenez une chopine de jaune citron du n° IV, sans être gommé, & mêlez-y de la liqueur bleue du n° VII, jusqu'à ce que vous le trouviez assez foncé. Ce vert est extrêmement beau, & ne s'efface jamais. L'expérience de ces mêlanges vous fera connoître que l'on peut faire des verts à l'infini.

Avec ces cinq couleurs, savoir, rouge, violet, jaune, bleu & vert, on peut faire généralement toutes les teintes qu'il y a dans la nature. Je donnerai ci-après des exemples des divers effets qui résultent du mêlange de ces couleurs, afin de mettre les artistes à portée de faire les teintes qu'ils désireront à coup sûr, & sans perdre beaucoup de temps ni de couleur.

N° X.

Expériences faites sur les Couleurs en liqueur, avec les Teintes qui en résultent.

En mêlant du rouge n° I, avec du violet n° III, on fait un très-beau pourpre ; plus ou moins de l'un ou de l'autre, vous donne un cramoisi plus ou moins rouge.

En mêlant un peu du rouge N° I, avec le jaune citron n° IV, vous faites une couleur d'orange, couleur d'or, couleur de grenade.

En mêlant du rouge n° I, avec le vert de pré n° IX, vous faites de très-belle couleur de bois, bonne pour les terrasses & pour les troncs d'arbres.

En mêlant du jaune citron n° IV, avec le violet tout pur n° III, vous aurez une couleur de bistre superbe : ajoutez-y du jaune d'or n° V, vous aurez un bistre doré ; ajoutez-y encore du vert n° IX, vous aurez un bistre extrêmement foncé & velouté.

En mêlant du rouge n° II, avec le jaune citron n° IV, vous aurez une couleur aurore : ajoutez-y un peu de bleu n° VII, vous aurez une couleur de bois brune très-belle.

Broyez un peu de blanc de ceruse avec de l'eau gommée fort claire; mêlez-en un peu avec du rouge n° I, vous aurez une couleur étonnante.

Mêlez un peu de ce blanc avec du rouge n° II, vous aurez une couleur cramoisie superbe.

En mêlant un peu de ce blanc, sans être gommé, avec du bleu n° VII, vous aurez un bleu qui vous surprendra, & qui ne change jamais.

Si vous mêlez de ce blanc tout gommé avec un mélange de rouge n° I, & de jaune citron n° IV, vous faites des couleurs de chair à l'infini.

Si vous mêlez le jaune d'or n° V, avec le violet n° III, vous faites de la couleur de terre admirable, & toujours en liqueur. En général, on peut faire des teintes à l'infini en tout genre; & par le moyen du blanc de ceruse, on fait des couleurs plus belles & plus brillantes que toutes celles qui ont paru jusqu'à présent. L'auteur n'a écrit la façon de faire ces couleurs qu'après les avoir expérimentées pendant vingt ans, étant dessinateur & peintre. Il s'en est toujours servi avec succès, soit à peindre en miniature, sur le velin, sur le pa-

pier, sur l'ivoire, soit sur toute sorte d'étoffes de soie blanche.

N°. XI.

Safrans de Mars & de Vénus.

Prenez une livre de belle couperose : celle qu'on fait soi-même vaut beaucoup mieux que celle qu'on achète ; ayez quatre livres de potasse tombée en huile, broyez bien cette couperose avec cette huile de potasse, jusqu'à ce qu'elle soit extrèmement douce sous la molette ; & mettez-la dans un grand vaisseau de verre, ajoutant à chaque fois un peu de liquide, afin qu'avant que tout soit broyé, il ne se précipite pas au fond du vaisseau. Lorsque tout y sera entré, remuez la couleur sale que cela aura faite dans le verre ; & faites en sorte que, par la portion d'huile de potasse que vous aurez broyée avec, & versée dessus en remuant, il soit comme un sirop bien coulant & pas trop épais. Tourmentez bien le tout très-souvent pendant un jour, laissez-le reposer pendant la nuit, vous verrez le lendemain une huile transparente couleur de grenat, qui surnage-

ra; videz-la par inclination, filtrez-la au papier gris, & remettez autant d'huile de potaſſe que vous aurez retiré de liqueur. Remuez bien encore pendant un jour, & le lendemain, vous verſerez ce qui ſe trouvera deſſus par inclination, & le filtrerez comme ci-deſſus, continuant toujours, juſqu'à ce que rien ne ſe teigne en couleur de grenat. Si les quatre livres de potaſſe ne ſuffiſent pas, employez-en cinq ou ſix ; vous ne perdrez de la potaſſe que la craſſe : Enſuite, vous verſerez toute la liqueur qui aura paſſé par le papier gris (qui fera la valeur d'un demi-ſeptier ou environ) dans trois pots d'eau de pluie; vous verrez votre eau ſe troubler & devenir jaune. Vingt-quatre heures après, verſez par inclination cette eau ſalée dans un autre vaſe ; ayant retiré la poudre jaune qui reſte au fond du premier vaſe, vous la mettrez ſur le filtroir de papier gris. Rincez bien le vaſe avec de l'eau chaude par pluſieurs repriſes, & verſez-la toujours ſur le filtroir. Quand tout le liquide ſera écoulé, vous verrez une poudre jaune ſur votre papier gris ; c'eſt le ſafran de Mars, que vous laiſſerez ſécher.

Pour avoir le safran de Vénus, il faut faire la même opération, & prendre, au lieu de couperose, du vitriol de Chypre; mais ce dernier ne doit pas toucher la bouche, parce qu'il est un poison. Il faut recueillir toute l'eau salée qui aura filtré dans vos opérations, & la faire évaporer sur le feu jusqu'au sel sec, que vous remettrez en bouteille, où il redevient huile de potasse très-pure : Cette huile peut servir pour la même opération, & est meilleure que la première fois.

Usage de ces deux Safrans.

Broyez sur une glace le safran de Mars avec du vinaigre distillé, & renforcé par quelques gouttes de dissolution de fer dans l'eau-forte : Ce safran est bleu.

Broyez de même celui de Vénus avec du vinaigre distillé, dans lequel vous aurez mis quelques gouttes de dissolution de cuivre dans l'eau-forte. Selon que vous voulez la couleur plus ou moins foncée, vous mettez peu ou beaucoup de vinaigre & d'eau-forte. Les deux safrans mêlés ensemble, font un vert superbe, étant d'une parfaite unité l'un & l'autre.

N.° XII.

Procédé pour du beau Bleu.

Prenez une once de beau bleu de Prusse, une demi-once d'huile de vitriol, & une demi-once de vinaigre distillé : broyez avec cela votre bleu de Prusse extrèmement fin, sur une glace ou verre; plus vous la broyerez, plus votre couleur se dissoudra bien. Mettez le tout dans un vase de verre sur un feu doux, & délayez-le avec du vinaigre distillé. Il faut le tenir sur le feu, remuant toujours, jusqu'à ce que vous voyiez qu'en laissant tomber une goutte de cette liqueur dans un verre d'eau, elle devienne toute bleue. Alors ôtez-la du feu, & versez peu à peu autant de vinaigre distillé qu'il en faut pour que le tout fasse un pot. Mettez-le en bouteille, & remuez-le souvent & long-temps. Laissez reposer votre couleur pendant trois jours, ensuite passez-la par un linge & la conservez. Si vous trouvez que le bleu ne soit pas assez foncé, remettez-le sur le feu, & faites évaporer encore le vinaigre à discrétion, vous aurez un très-beau bleu. Expérimenté.

N° XIII.

Pour faire le Vert.

Ayant fait une forte décoction de bois jaune avec du vinaigre, & non de l'eau, lavez avec cette liqueur jaune le linge dans lequel vous aurez passé votre bleu, pour ne rien perdre. Si cela ne suffit pas pour vous donner un beau vert, vous y remettrez un peu de bleu à discrétion, & vous aurez un beau vert tenace, en le passant aussi par un linge, & le gardant en bouteille.

On gomme ces couleurs avec de la gomme adragant en poudre fine.

N° XIV.

Façon de faire un Jaune très-solide.

Prenez une once de gomme laque en poudre, deux gros de *curcuma*, deux gros de sang-dragon, le tout en poudre fine; ajoutez-y un demi-septier d'esprit de vin, & mettez le tout dans un globe de verre: puis, ayant bien bouché le globe, mettez-le au bain-marie pendant deux ou trois heures, après l'avoir laissé tremper pendant vingt-quatre. Il faut que ce globe tienne un pot, sans quoi il pourroit se

casser. Le tout étant froid, faites avec cette liqueur un trait ou une tache sur de l'étoffe quelconque; si elle s'emboit, ou si elle coule, il faut la remettre au bain-marie, déboucher la bouteille, & la laisser évaporer jusqu'à ce qu'elle ne coule plus : alors elle est bonne pour peindre sur l'étoffe. On la conservera dans une bouteille.

N° XV.

Procédé pour un autre Jaune, éprouvé.

Faites infuser quatre livres de *virga aurea* dans trente pintes d'eau de rivière, pendant quatre jours, sur un feu très-doux, de sorte que l'eau ne soit que tiède, & tenez le vaisseau (qui doit être d'étain, ou de cuivre étamé (bien bouché. Après cela, filtrez cette décoction au papier gris. Ensuite faites bouillir quatre livres de *terra merita* en poudre, dans une quantité d'eau, avec six livres de graine d'Avignon, & une demi-livre de sel *d'epsum*; laissez reposer cette teinture pendant vingt-quatre heures, après cela décantez le plus clair de dessus le marc, & le mêlez avec de la décoction ci-dessus.

Faites bouillir à part deux livres de

fleurs de grenade dans vingt pintes d'eau de rivière pendant trois heures; filtrez cette décoction au papier gris, & la mêlez avec les deux autres ci-dessus. Faites bouillir le tout ensemble avec une livre & demie d'alun de roche en poudre, jusqu'à réduction de quatre pintes. Il faut mettre alors dans cette teinture une livre de composition pour l'écarlate, qui est de l'étain de Cornouaille, dissous dans de l'eau régale. Laissez encore bouillir le tout pendant un quart-d'heure seulement, vous aurez un très-beau jaune solide, qui, avec de l'indigo *gati-malo*, dissous par l'huile de vitriol, vous fera un très-beau vert solide. Ce vert & ce jaune sont bons pour les indiennes: aussi quelques manufactures d'Angleterre s'en servent-elles.

N° XVI.

Expériences utiles & récréatives.

Mêlez de l'eau-forte avec de la teinture de tournesol, vous faites du rouge.

Sur ce rouge, mêlez-y un peu d'huile de tartre, vous faites du violet.

Jetez un peu d'eau pure & autant

d'huile de tartre sur du sirop violat, vous aurez une couleur verte.

Jetez de la dissolution de sublimé corrosif sur de l'eau de chaux, vous aurez du jaune.

Mêlez ensemble de l'alun en poudre & du suc de fleurs d'iris, vous aurez un beau bleu qui devient vert.

Jetez de l'esprit de vitriol sur une teinture de fleurs de grenades, vous aurez une belle couleur d'orange.

Jetez un peu d'huile de tartre sur de la dissolution de sublimé corrosif, vous ferez une couleur jaunâtre.

Versez un peu de sel ammoniac sur ce mêlange jaunâtre; agitez le mêlange, il deviendra blanc.

Mêlez de la dissolution de vitriol blanc avec de l'infusion de noix de galle, vous ferez du noir.

FIN.

TABLE

Des Articles contenus dans ce petit Ouvrage.

PREMIÈRE PARTIE.

L'Art de faire les Indiennes.

ARTICLE PREMIER.

DE la Composition des Desseins en tout genre. Page 1

ART. II. *De la Construction des Planches à graver, & de la qualité du Bois.* 10

ART. III. *De la Gravure en Bois, & des Outils propres à cet art.* 13

ART. IV. *Manière d'apprêter les Toiles pour les imprimer, soit engallées ou sans être engallées.* 16

ART. V. *Instruction pour bien imprimer les Pièces, avec des remarques sur les inconvéniens qui arrivent aux imprimeurs peu praticiens.* 18

ART. VI. *Manière de laver les Pièces après l'impression.* 23

ART. VII. *Façon de passer les Pièces en garance.* 24

ART. VIII. *Différentes manières de blanchir les pièces après qu'elles ont passé par la garance.* 27

ART. IX. *Façon de faire le Mordant noir avec la vieille Ferraille : très-bon & éprouvé.* 29

ART. X. *Préparation du Noir pour imprimer.* ibid.

ART. XI. *Autre manière de faire du Noir avec de la limaille de fer ; bon pour Noir, Violet & Jaune solide. Eprouvé.* 30

ART. XII. *Préparation de cette Composition pour imprimer en Noir.* 31

ART. XIII. *Composition du premier Violet, ou du Violet foncé pour Calanca.* ibid.

ART. XIV. *Manière de faire passer l'Eau-Forte sur la Limaille de cuivre rouge.* 32

ART. XV. *Manière de faire un second Violet pour Calanca.* ibid.

ART. XVI. *Autre second Violet pour Calanca.* 33

ART. XVII. *Pour faire le troisième Violet pour Calanca, ou le Violet clair.* ibid.

ART. XVIII. *Autre manière de faire le troisième Violet, en plus grande quantité & à moindres frais.* 34

ART. XIX. *Autre Violet plus clair.* 35
ART. XX. *Autre Violet pour des fonds.* ibid.
ART. XXI. *Autre Violet pour Calanca.* ibid.
ART. XXII. *Autre Violet plus clair.* 36
ART. XXIII. *Autre Violet plus clair.* ibid.
ART. XXIV. *Autre Violet.* ibid.
ART. XXV. *Autre Violet très-beau & solide.* 37
ART. XXVI. *Façon de faire le premier Rouge pour Calanca, très-solide.* ibid.
ART. XXVII. *Second Rouge pour Calanca.* 38
ART. XXVIII. *Autre sorte de Rouge pour Calanca.* ibid.
ART. XXIX. *Autre Rouge très-beau.* 39
ART. XXX. *Troisième Rouge pour Calanca fin.* ibid.
ART. XXXI. *Autre excellent Rouge pour teindre des Toiles fines en grande quantité.* 40
ART. XXXII. *Autre très-beau Rouge pour imprimer sur des Toiles sans engaller.* 41
ART. XXXIII. *Autre Rouge-Brun, dit fin-Rouge.* ibid.
ART. XXXIV. *Autre Rouge.* 42
ART. XXXV. *Autre sorte de Rouge, bon pour Patenace.* ibid.

TABLE.

ART. XXXVI. *Autre Rouge pour Patenace, beau & bon.* 43

ART. XXXVII. *Autre Rouge pour le même.* 44

ART. XXXVIII. *Autre Rouge anglois.* ibid.

ART. XXXIX. *Autre excellent Rouge pour Toiles fines.* 45

ART. XL. *Autre Rouge plus beau.* ibid.

ART. XLI. *Manière de faire le second & le troisième Rouges pour Calanca.* 46

ART. XLII. *Pour faire du Rouge-Rose.* ibid.

ART. XLIII. *Pour faire de la couleur Musc, & de l'Incarnat, pour imprimer des fonds.* 47

ART. XLIV. *Méthode pour bouillir les Pièces sans garance.* ibid.

ART. XLV. *Manière de bouillir les Pièces à la Cochenille.* 48

ART. XLVI. *Autre méthode pour bouillir des Pièces; savoir, Noir, Citron & Olive, bon teint.* ibid.

ART. XLVII. *Pour faire du Jaune solide à imprimer.* 49

ART. XLVIII. *Pour faire le Bleu solide à peindre & à imprimer.* 50

ART. XLIX. *Autre bleu solide sans indigo.* ibid.

TABLE.

ART. L. *Façon d'imprimer le Bleu solide.* 51

ART. LI. *Autre Bleu solide pour mettre au pinceau.* 52

ART. LII. *Autre sorte de Bleu à imprimer.* ibid.

ART. LIII. *Façon de faire le Bleu appelé Bleu Anglois.* 53

Composition du premier Bain. 54

Composition du second Bain. ibid.

Composition du troisième Bain. 55

Façon de passer les pièces par les Bains. ibid.

ART. LIV. *Vert à imprimer, beau & bon. Eprouvé.* 56

ART. LV. *Autre Vert.* ibid.

ART. LVI. *Pour faire du beau Jaune à imprimer, bon pour des fonds.* 57

ART. LVII. *Autre sorte de Jaune pour mettre au pinceau.* 58

ART. LVIII. *Manière de faire la cuve bleue à froid, pour les Mouchoirs à double face.* ibid.

ART. LIX. *Composition pour faire le réservage.* 59

ART. LX. *Autre composition pour faire des Indiennes bleues & blanches, dites Porcelaines.* 60

ART. LXI. *Manière de faire des fonds gris-de-Perle.* ibid.

TABLE.

ART. LXII. *Pour faire des fonds Olives.* 61

ART. LXIII. *Secret pour faire revenir la couleur Noire & la Violette, que le soleil auroit altérées sur le pré.* 62

ART. LXIV. *Recette pour ôter les taches qu'on auroit pu faire en fabriquant les pièces.* ibid.

ART. LXV. *Secret pour ôter les couleurs Bleues, Vertes & Jaunes.* 63

ART. LXVI. *Pour donner un beau Lustre aux Pièces, lorsqu'elles sont toutes finies & blanchies.* 64

ART. LXVII. *Instruction pour mettre les Bleus, les Jaunes & les Verts, après que les Pièces sont hors de dessus le pré.* ibid.

SECONDE PARTIE,

Contenant la manière de composer les Couleurs en liqueur pour peindre sur les Etoffes de soie.

Nº I. *Pour faire le beau Rouge liquide, plus beau que le Carmin.* 66

Nº II. *Manière de faire le Rouge-brun,*

ſi rare & ſi peu connu, dont M. Stoupan ſe ſert pour faire ſes beaux paſtels rouges, que perſonne n'a pu faire comme lui juſqu'à préſent. 68

N° III. Façon de faire toute ſorte de Violets, ſurtout le beau Violet Velouté, ſi rare, & que tant d'Artiſtes cherchent. 70

N° IV. Secret rare pour faire différens Jaunes qui ne s'évaporent point à l'air, comme ceux que l'on a communément. 71

Jaune-Citron. ibid.

N° V. Jaune d'Or. 72

N° VI. Autre Jaune d'Or ſuperbe. 73

N° VII. Façon de faire le Bleu en liqueur, très-rare. ibid.

N° VIII. Manière de faire toute ſorte de beaux Verts, ſans Vert de veſſie. 74

N° IX. Vert de Pré. 75

N° X. Expériences faites ſur les Couleurs en liqueur, avec les Teintes qui en réſultent. 76

N° XI. Safrans de Mars & de Vénus. 78

Uſage de ces deux Safrans. 80

N° XII. Procédé pour du beau Bleu. 81

N° XIII. Pour faire le Vert. 82

N° XIV. Façon de faire un Jaune très-ſolide. ibid.

N° XV. *Procédé pour un autre Jaune, éprouvé.* 83

N° XVI. *Expériences utiles & récréatives.* 84

Fin de la Table de la seconde & dernière Partie.

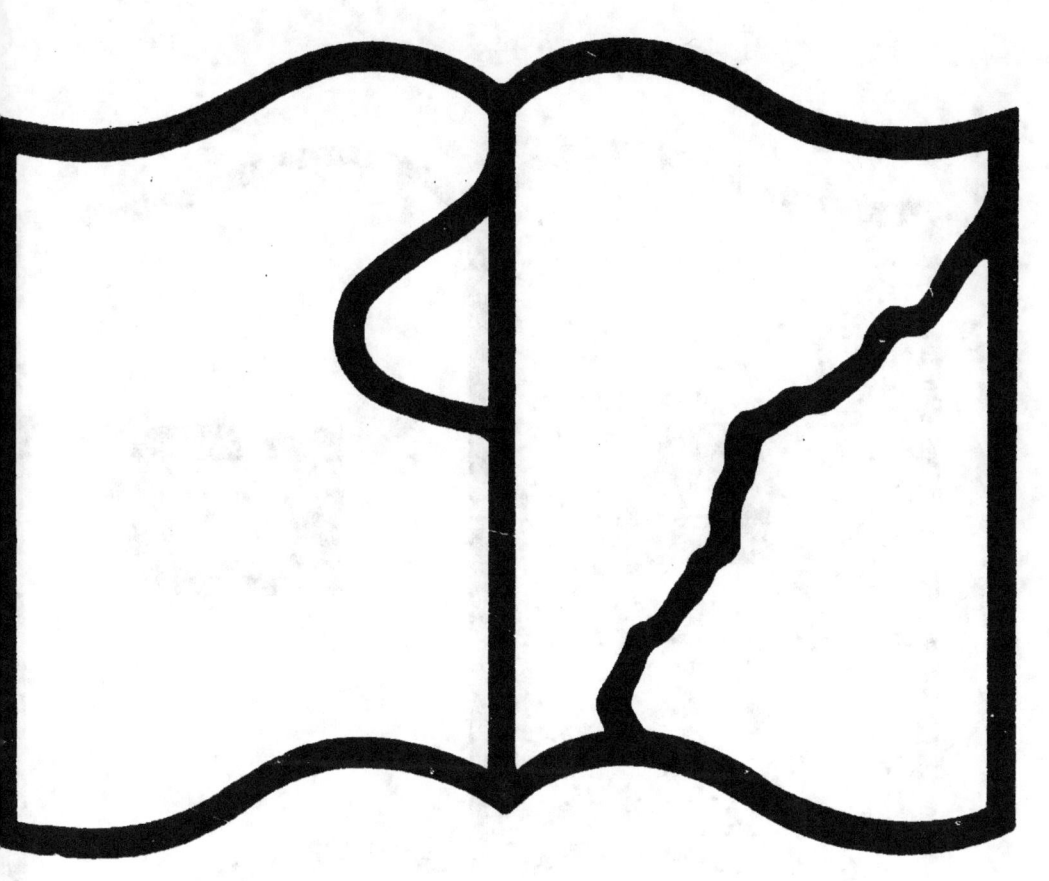

Texte détérioré — reliure défectueuse

NF Z 43-120-11

Contraste insuffisant

NF Z 43-120-14

www.ingramcontent.com/pod-product-compliance
Lightning Source LLC
Chambersburg PA
CBHW071406220526
45469CB00004B/1176